U0109876

馬龍

油‧畫‧集

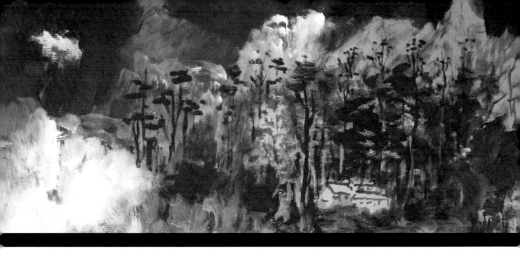

目次

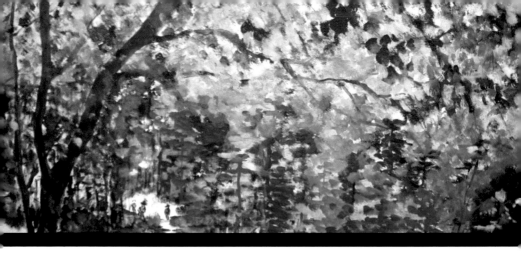

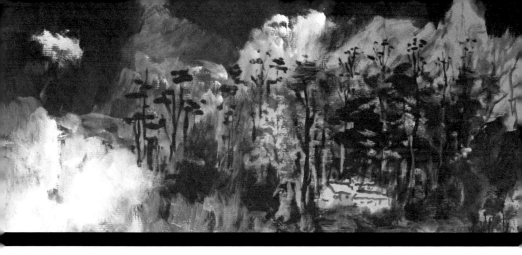

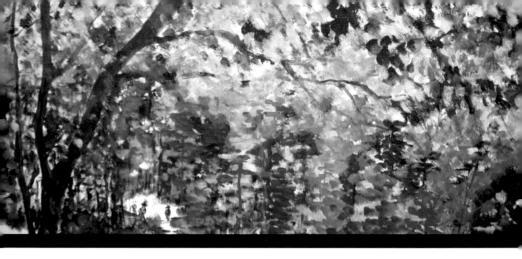

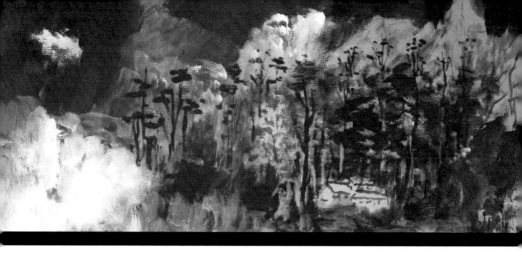

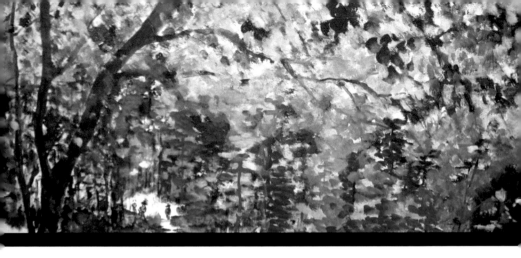

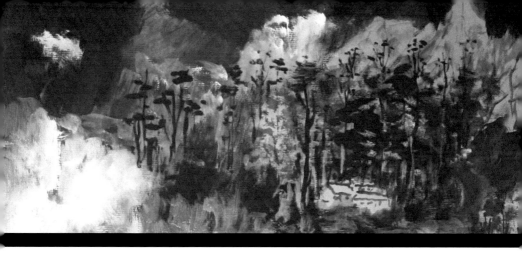

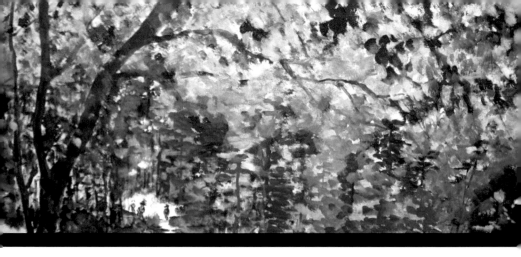

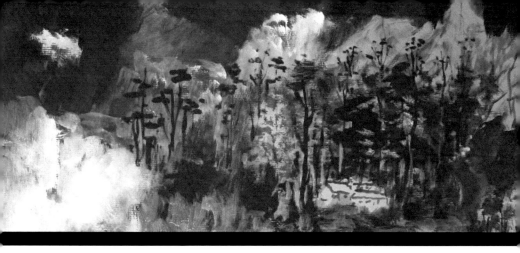

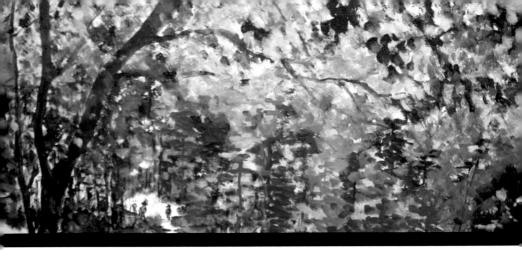

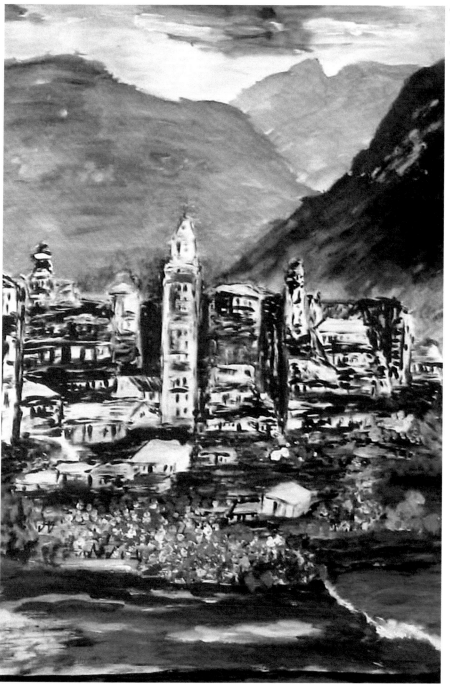

圖一、香港　135×57cm

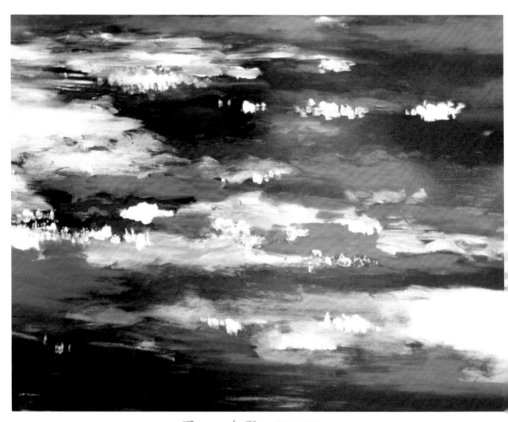

圖二、無題　68×56cm

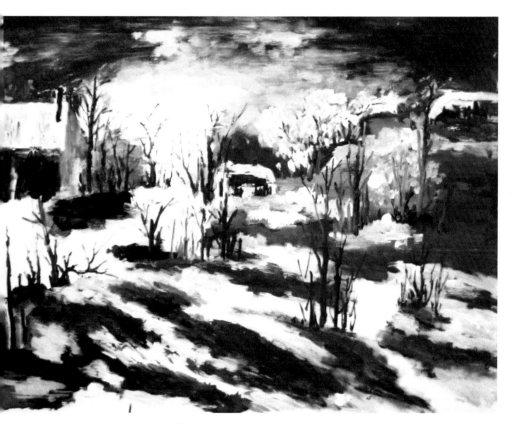

圖三、雪屋　65×55cm

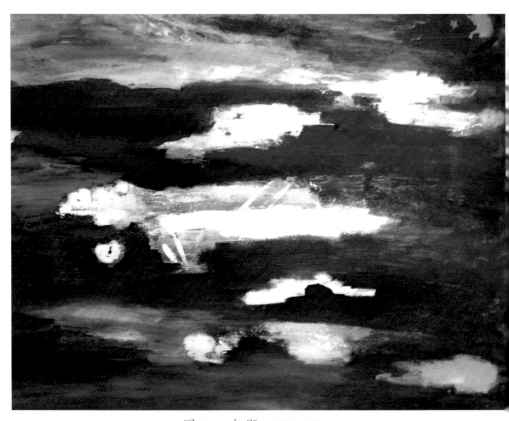

圖四、無題　60×50cm

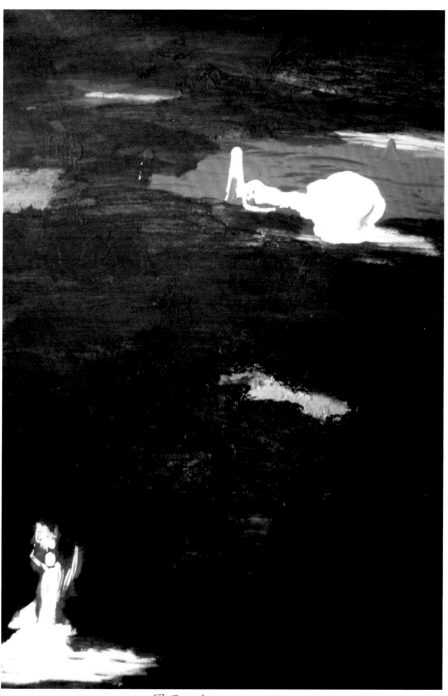

圖五、幻　45×58cm

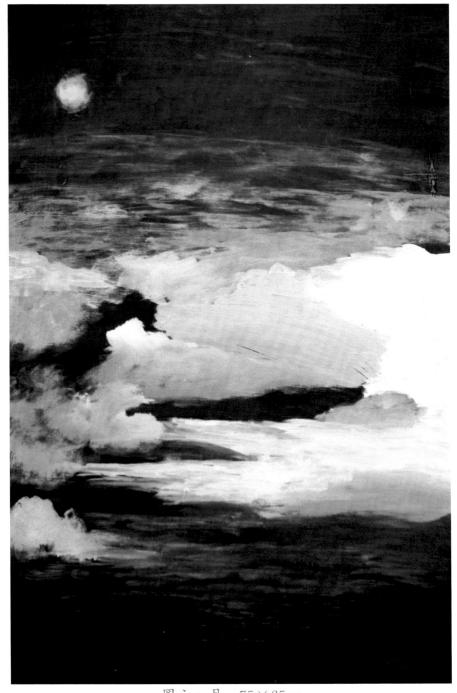

圖六、月　75×65cm

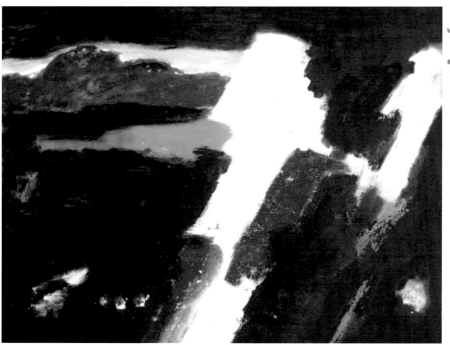

圖七、無題　55×53cm

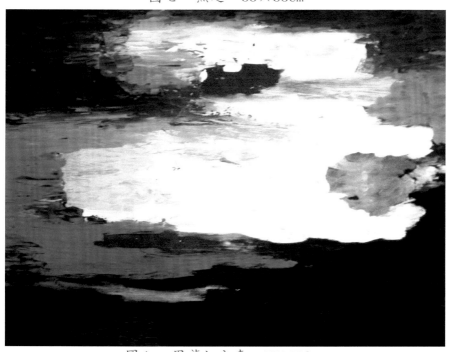

圖八、黑龍江之春　75×59cm

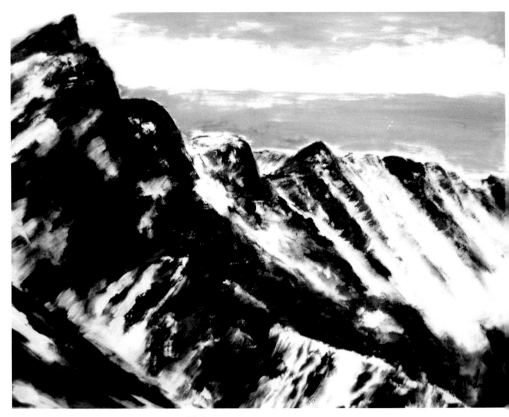

圖九、玉山　55×65cm

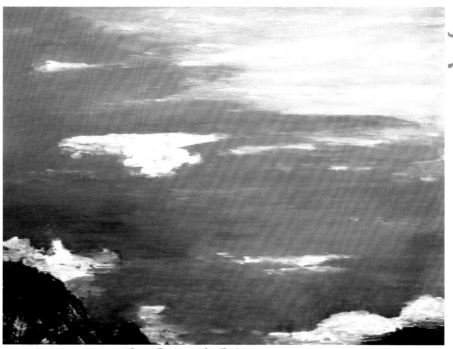

圖一〇、一角暑光　75×59cm

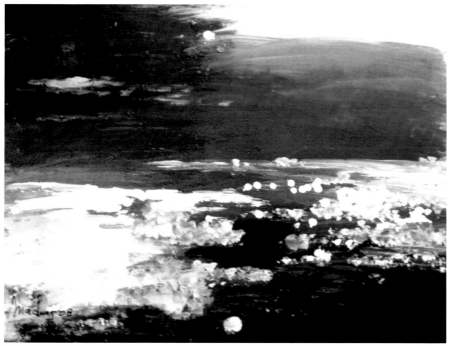

圖一一、沙洲　89×59cm

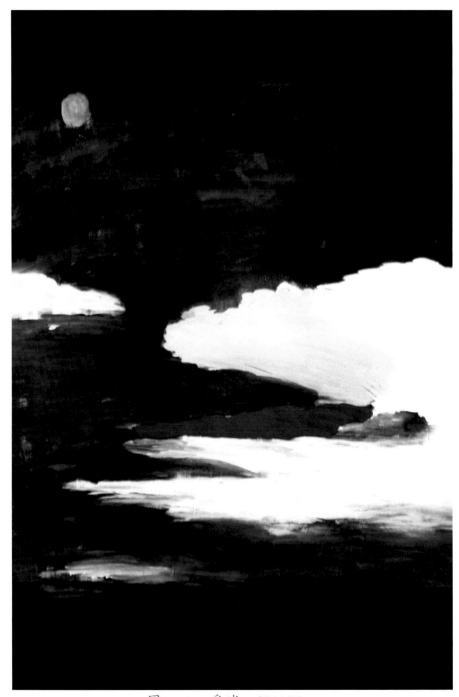

圖一二、爭睹　65×55cm

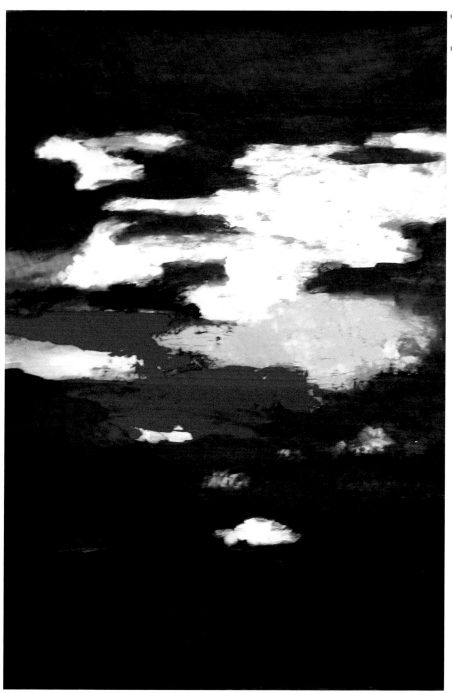

圖一三、變　65×55cm

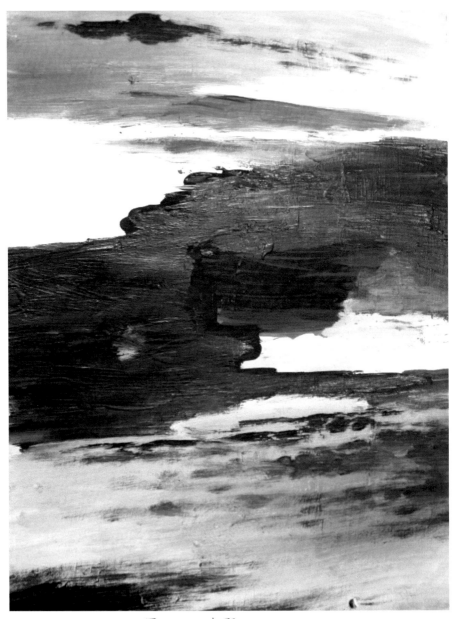

圖一四、無題　57×31cm

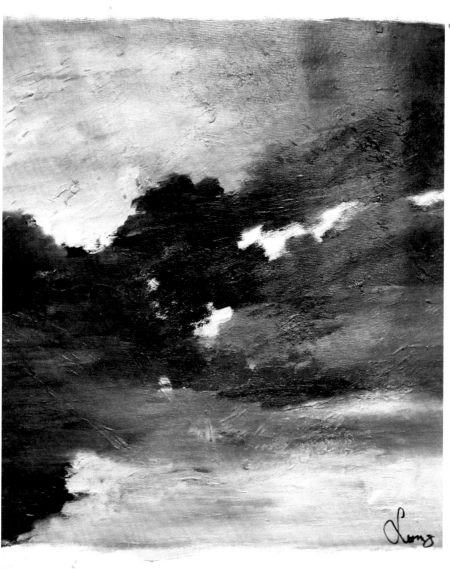

圖一五、多姿　55×45cm

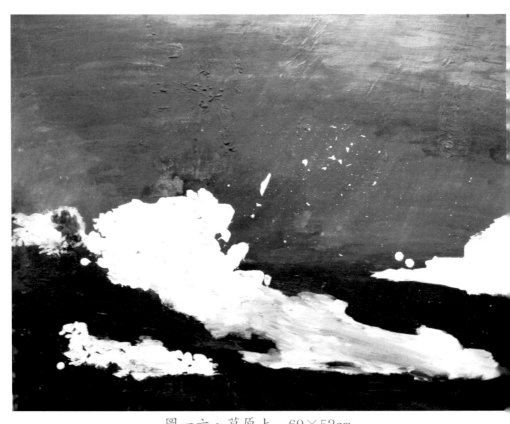

圖一六、草原上　69×52cm

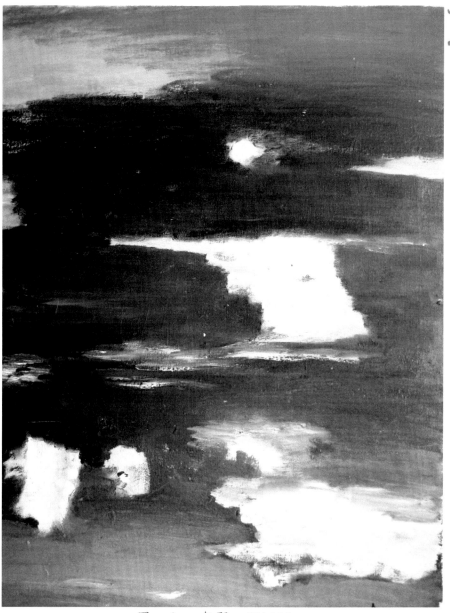

圖一七、無題　65×50cm

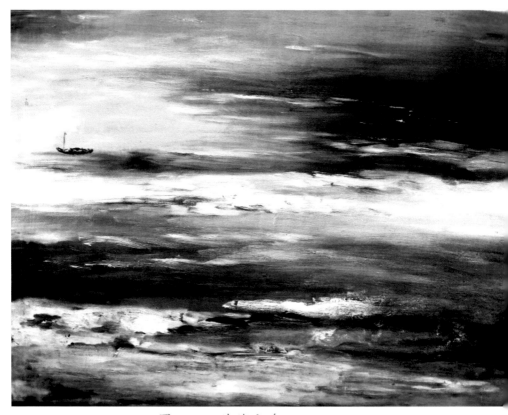

圖一八、滄海之舟　69×52cm

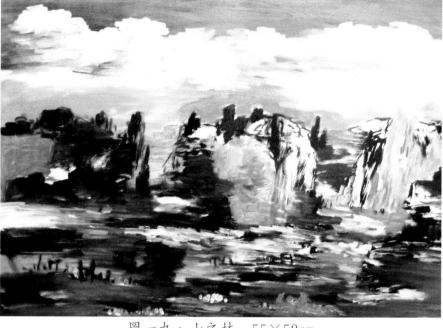

圖一九、山之林　55×50cm

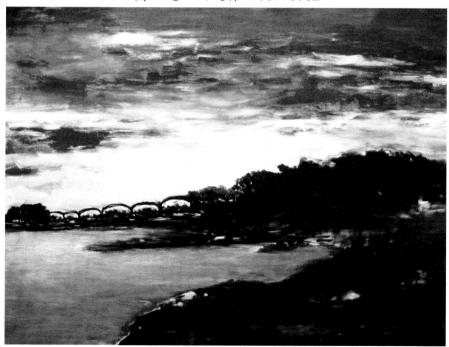

圖二〇、橋　77×66cm

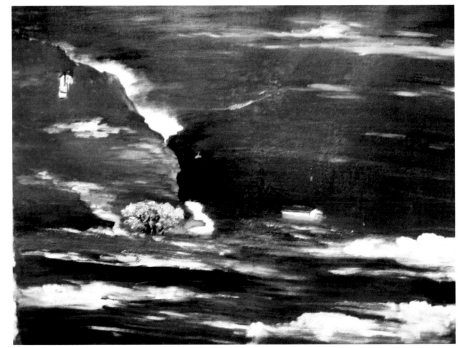

圖二一、紅屋之(一)　55×49cm

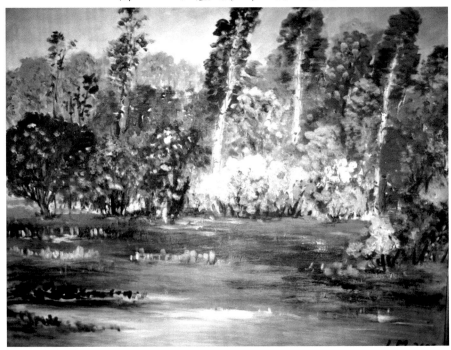

圖二二、湖邊公園　64×52cm

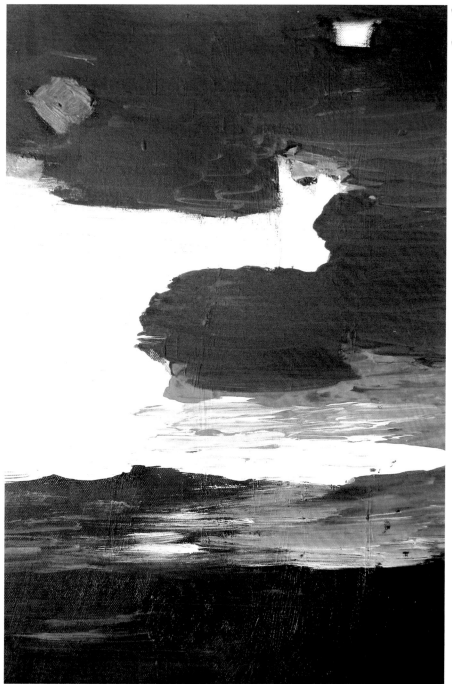

圖二三、示　65×55cm

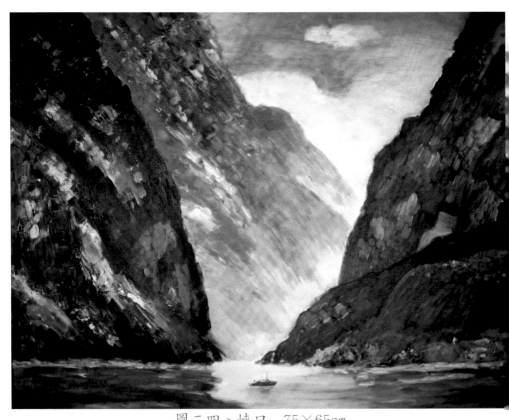

圖二四、峽口　75×65cm

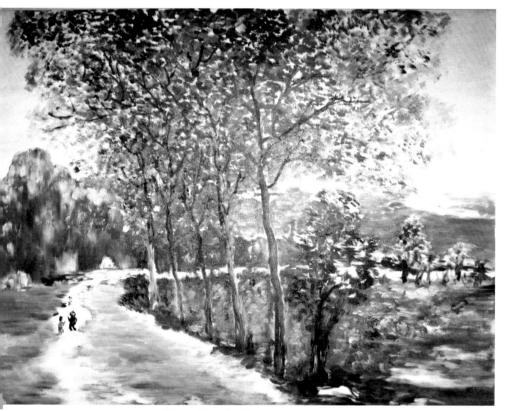

圖二五、侶遊　65×55cm

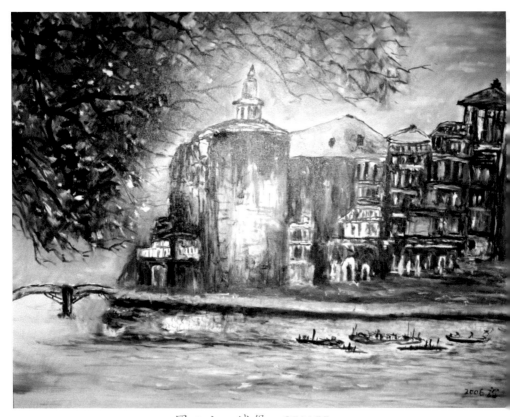

圖二六、城堡　65×55cm

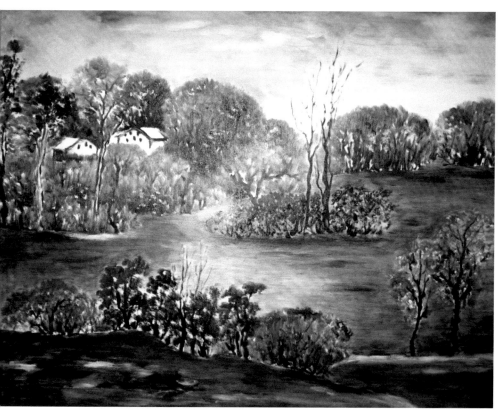

圖二七、白屋園　75×65cm

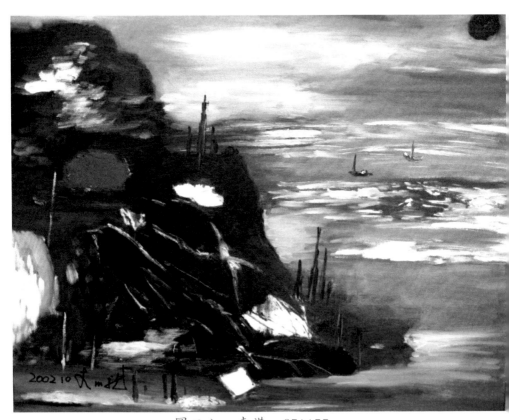

圖二八、東港　65×55cm

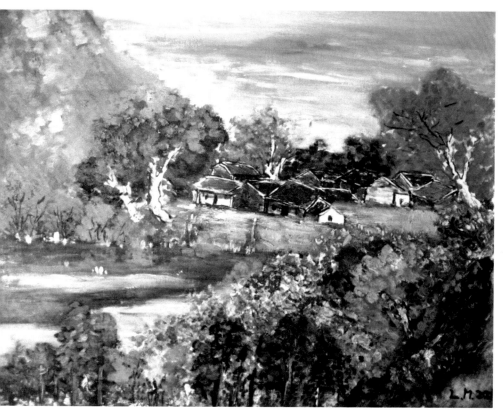

圖二九、紅屋村　65×55cm

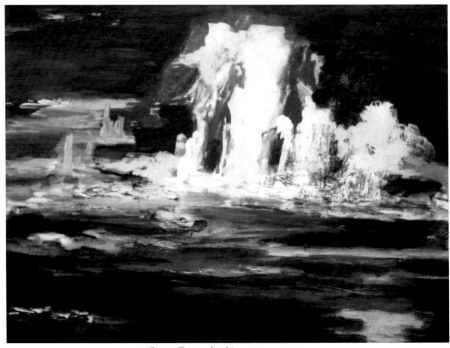

圖三○、無題　65×55cm

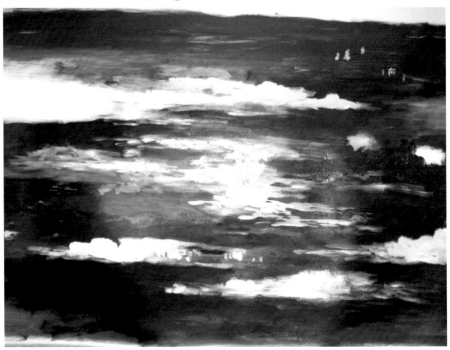

圖三一　無題　76×60cm

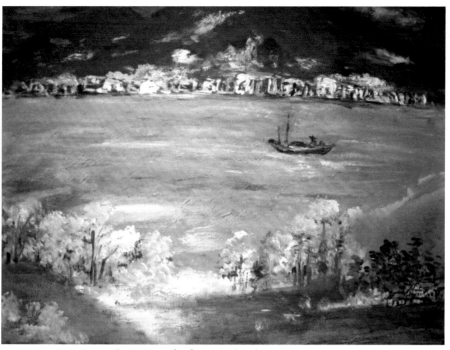

圖三二、觀音山之(一) 54×43cm

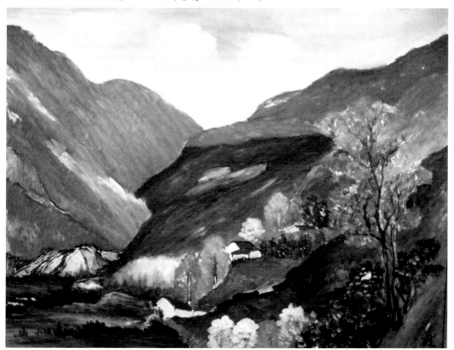

圖三三、山居 75×65cm

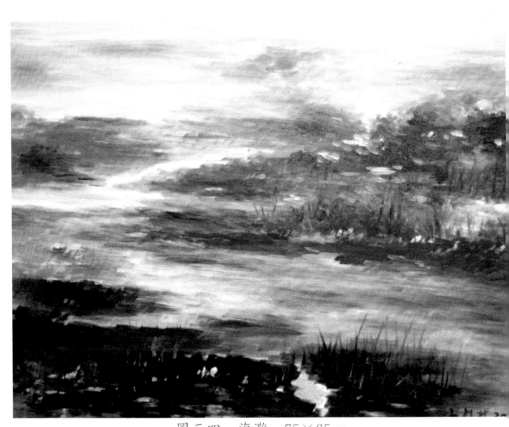

圖三四、海灘　75×65cm

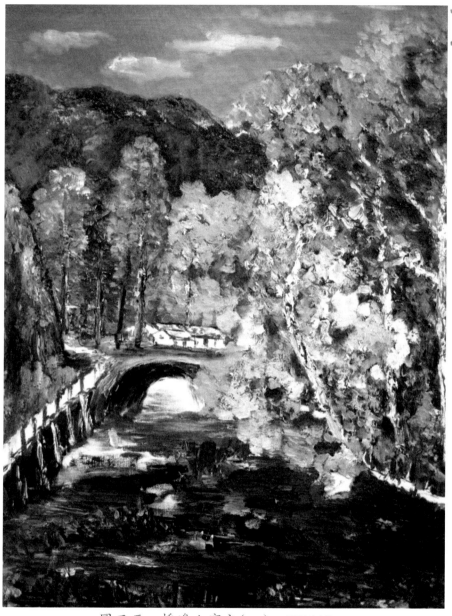

圖三五、橋邊人家之(一)　55×45cm

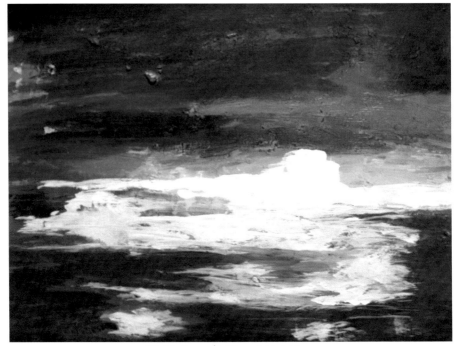

圖三六、無題　65×55cm

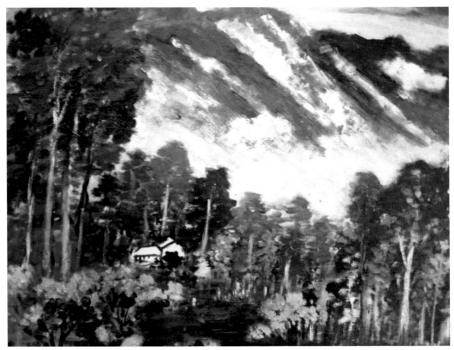

圖三七、風景　68×55cm

馬龍
油畫集

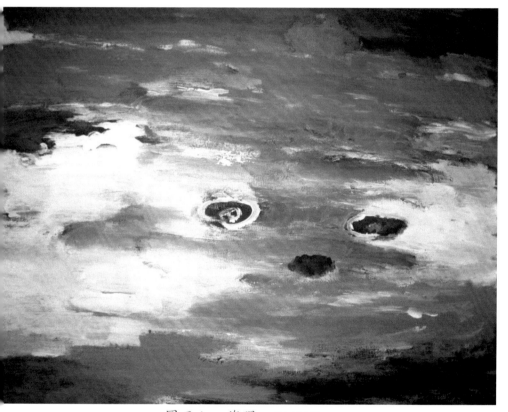

圖三八、海眠　64×57cm

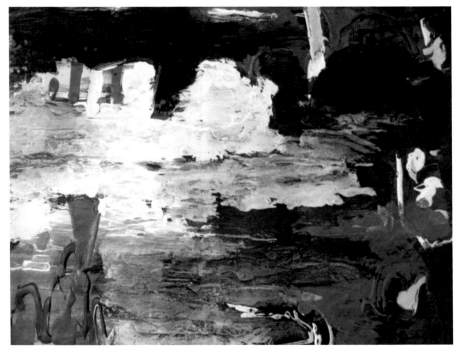

圖三九、城墟　64×54cm

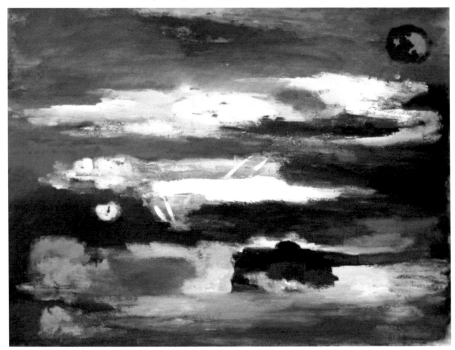

圖四○、月宮　79×59cm

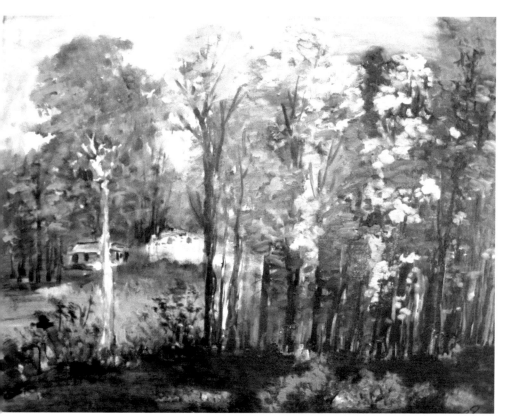

圖四一、夏之林　65×55cm

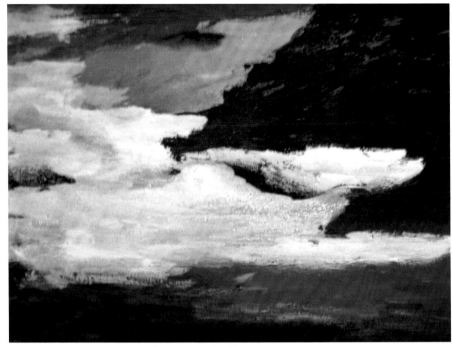

圖四二、無題　65×55cm

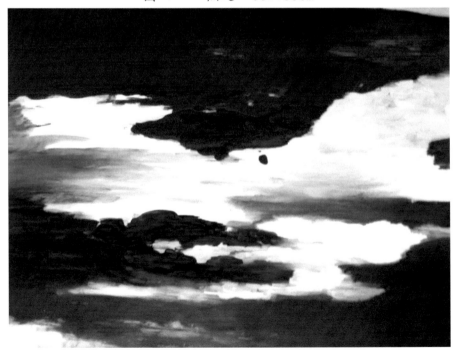

34

圖四三、無題　65×55cm

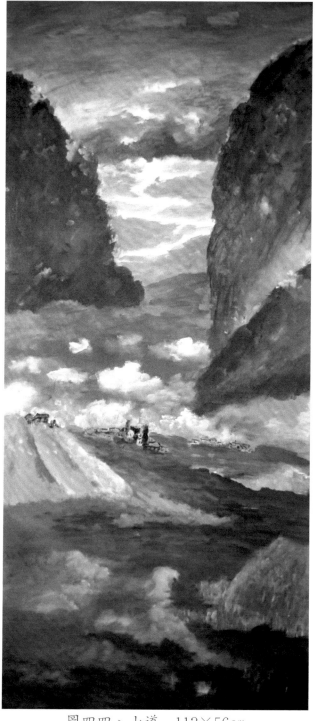

圖四四、山道　112×56cm

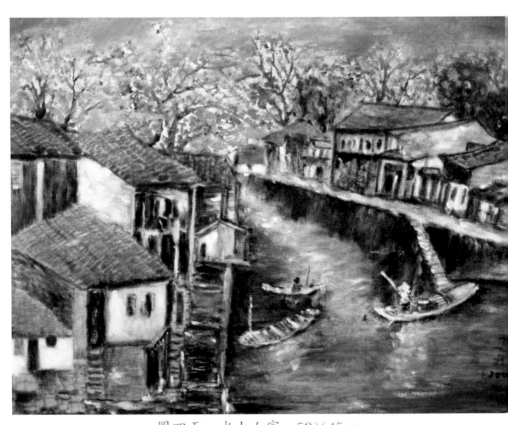

圖四五、水上人家　52×45cm

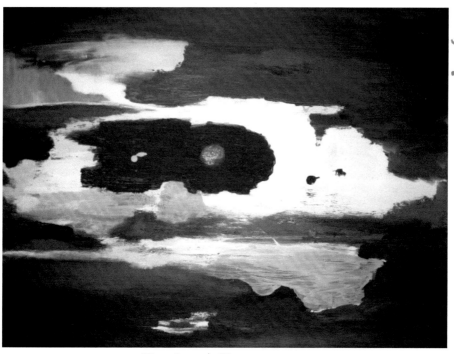

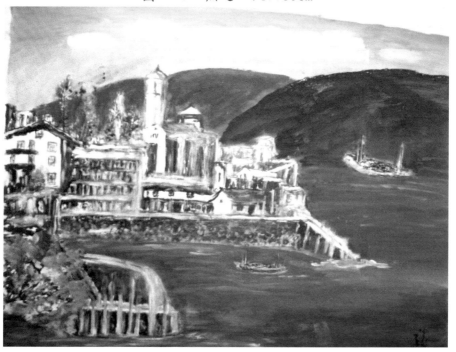

馬龍
油畫集

圖四六、無題　74×60cm

圖四七、堡　74×56cm

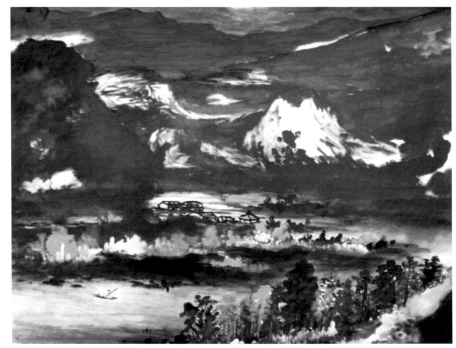

圖四八、漓江風情　65×50cm

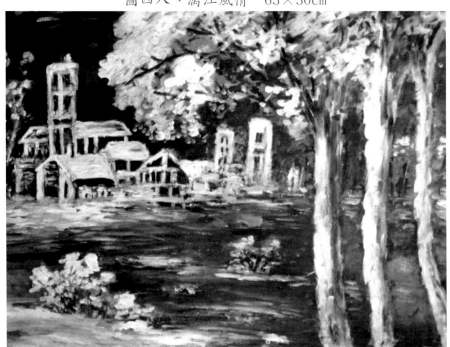

圖四九、雪林　90×75cm

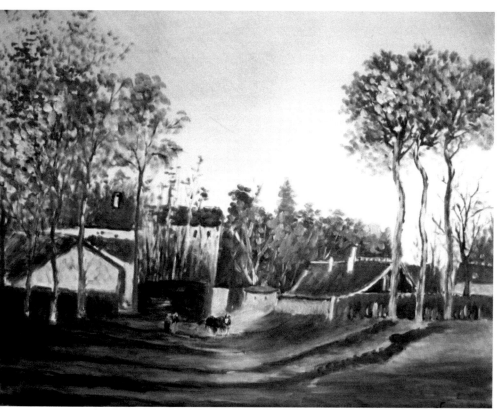

圖五〇、田舍　70×50cm

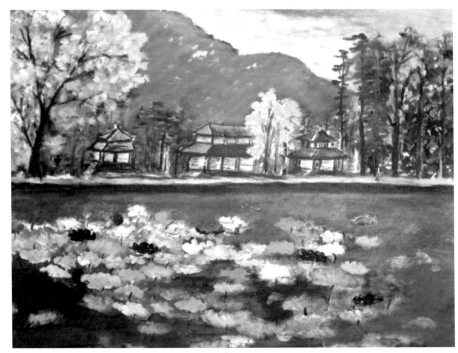

圖五一、塘　79×59cm

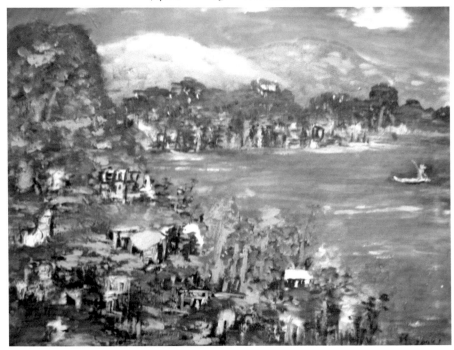

圖五二、港　59×49cm

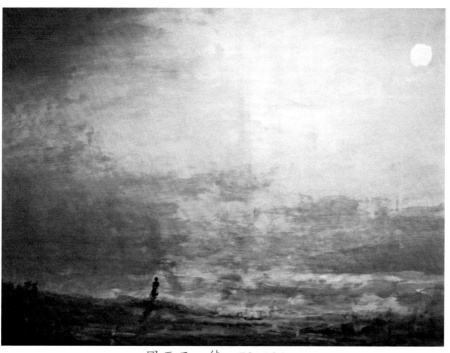

圖五三、待　79×64cm

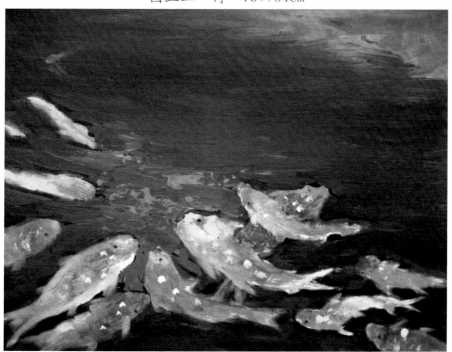

圖五四、魚　53×43cm

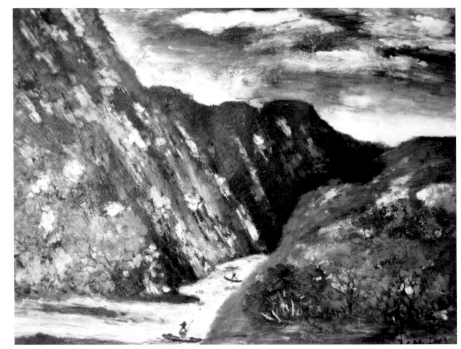

圖五五、山口　76×58cm

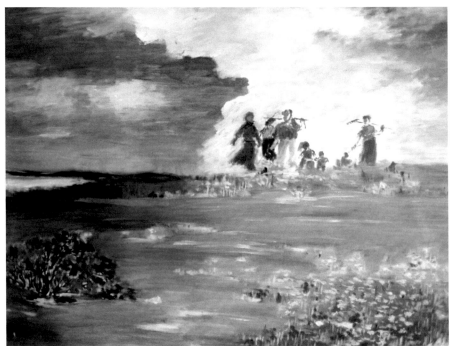

圖五六、田園樂　77×60cm

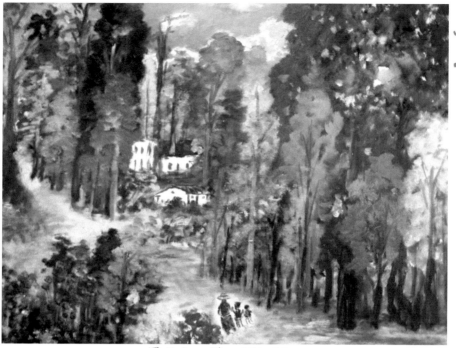

圖五七、遊　65×55cm

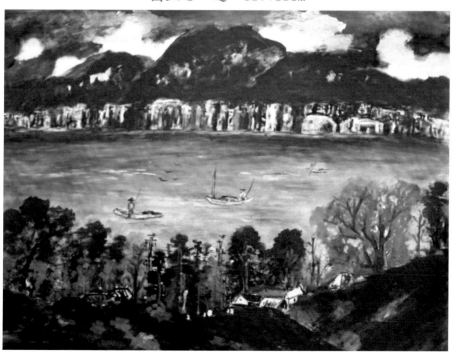

圖五八、觀音山之(二)　65×55cm

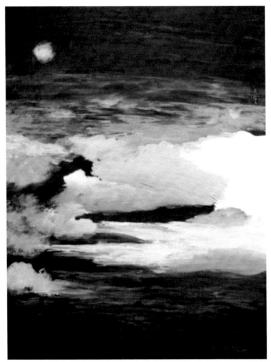

圖五九、無題　65×55cm

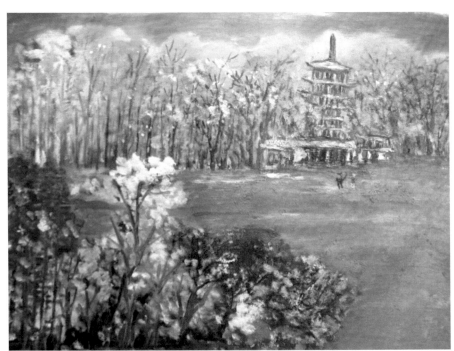

圖六○、塔　65×55cm

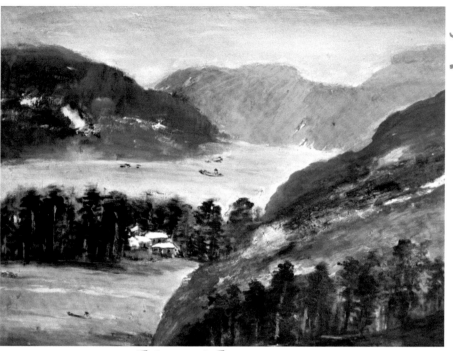

圖六一、山景　73×58cm

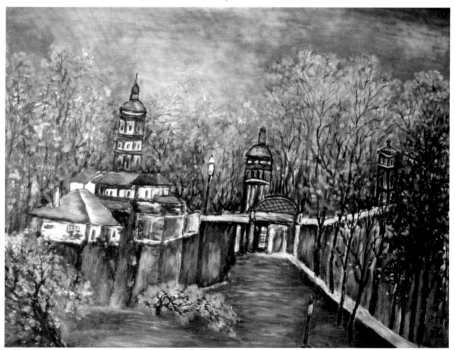

圖六二、聖彼得堡　79×61cm

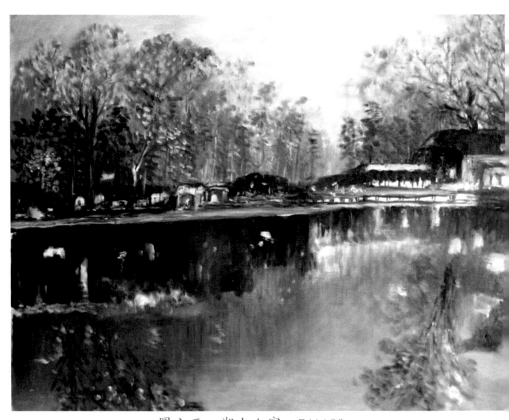

圖六三、湖上人家　74×60cm

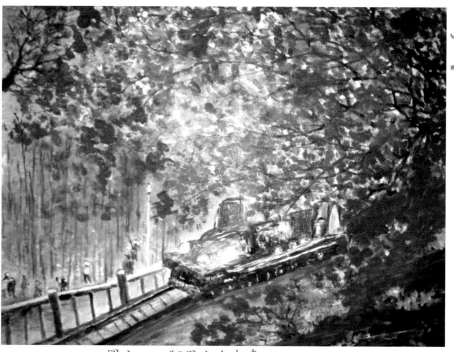

圖六四、阿里山小火車　75×58cm

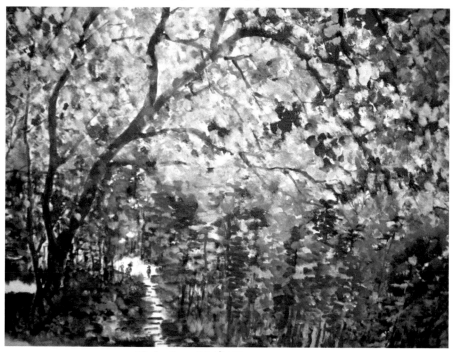

圖六五、櫻花下　78×65cm

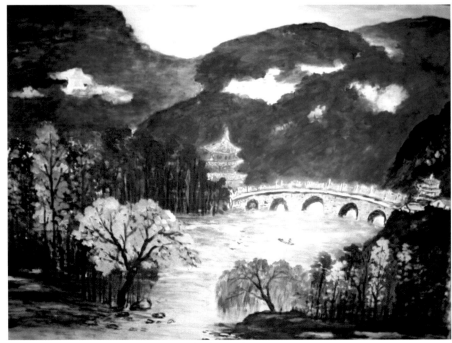

圖六六、橋邊之塔　112×90cm

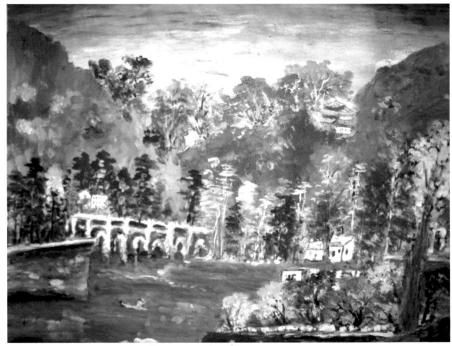

圖六七、紅塔　75×65cm

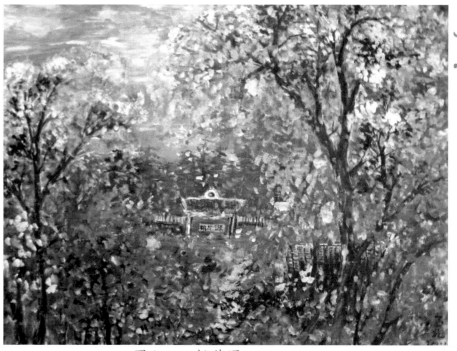

圖六八、桃花園　79×60cm

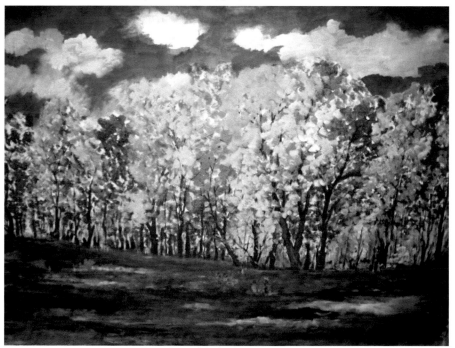

圖六九、櫻樹林　89×61cm

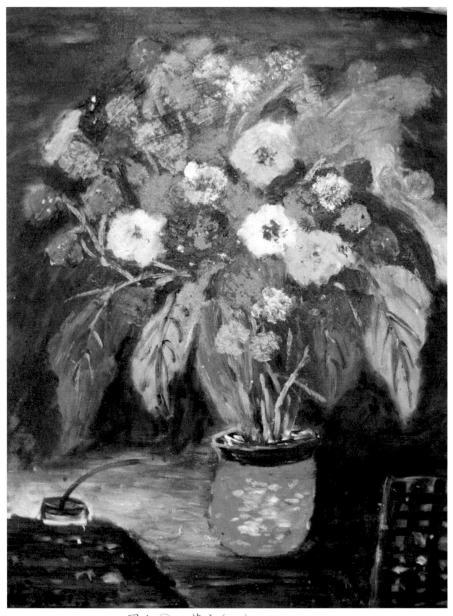

圖七〇、花之(一)　53×44cm

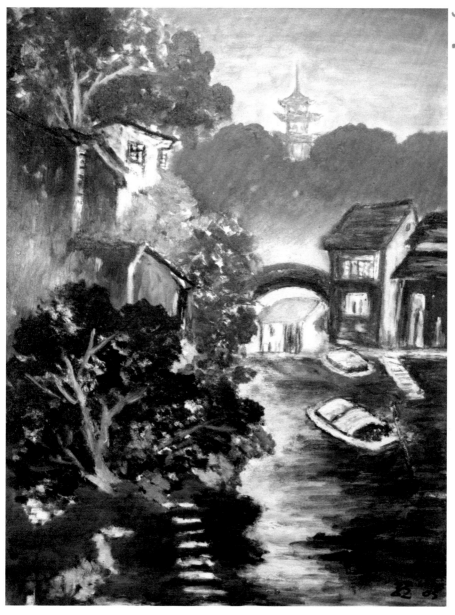

圖七一、河邊人家　46×52cm

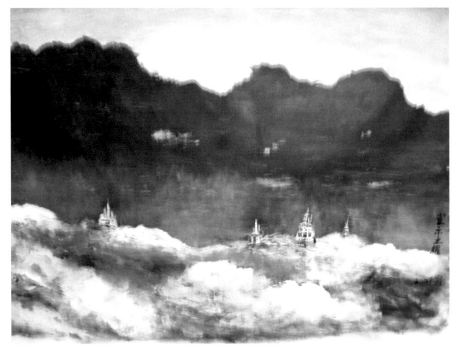

圖七二、宣示主權　90×61cm

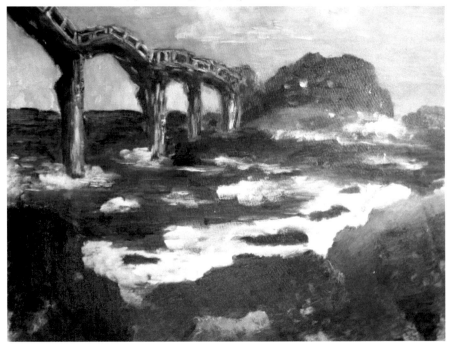

圖七三、海橋　52×40cm

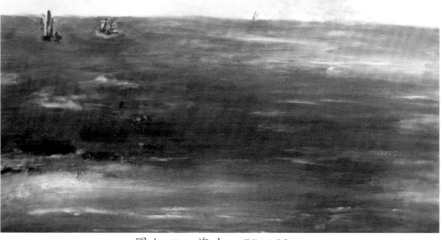

圖七四、海上　75×60cm

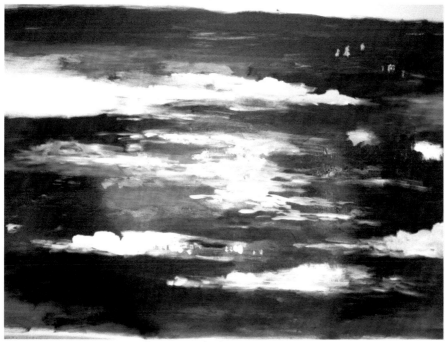

圖七五、無題　65×55cm

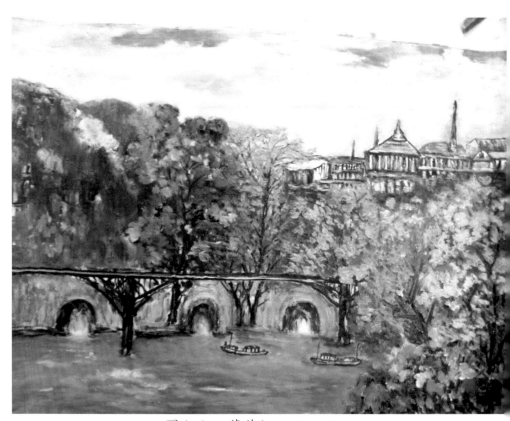

圖七六、萊茵河　70×60cm

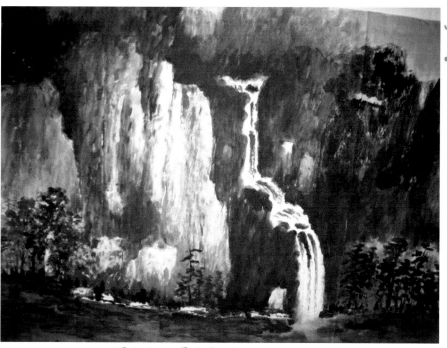

圖七七、瀑之(一)　114×86cm

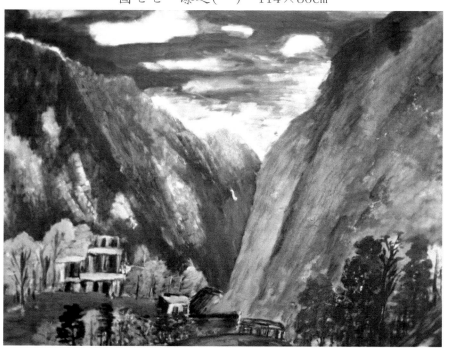

圖七八、梨山一角　78×60cm

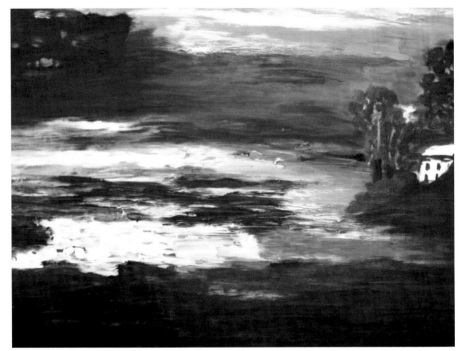

圖七九、小白屋　70×58cm

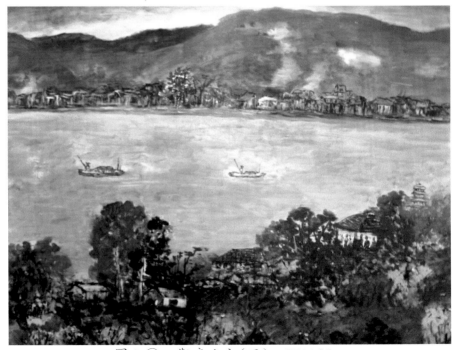

圖八〇、觀音山之(三)　75×65cm

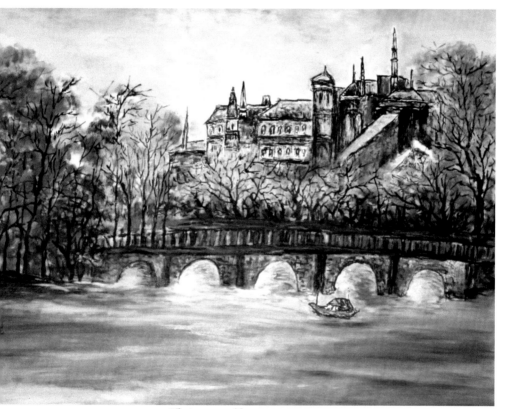

圖八一、堡　75×65cm

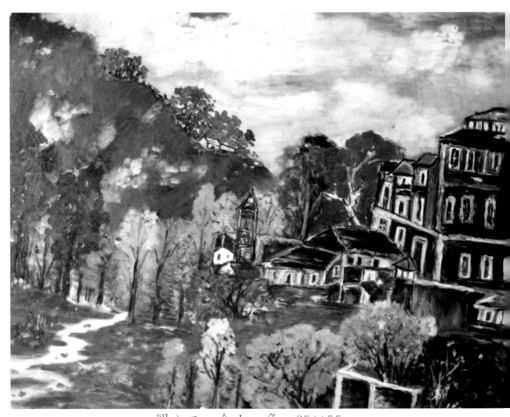

圖八二、金山一角　65×55cm

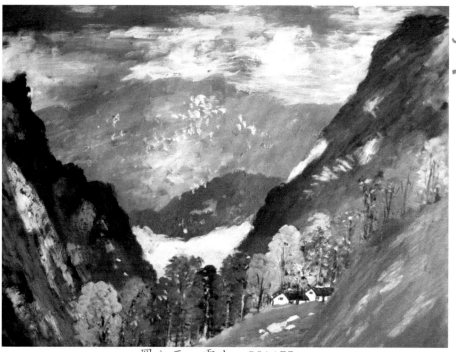

圖八三、雲山　90×75cm

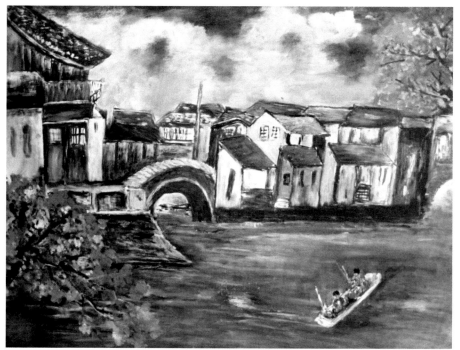

圖八四、周莊之(一)　90×75cm

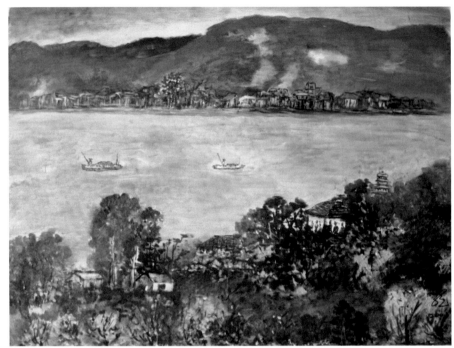

圖八五、觀音山之（四）　94×62cm

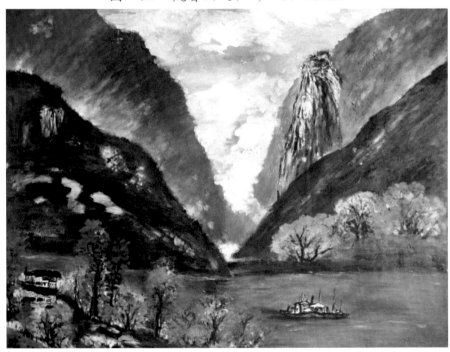

圖八六、峽谷　90×72cm

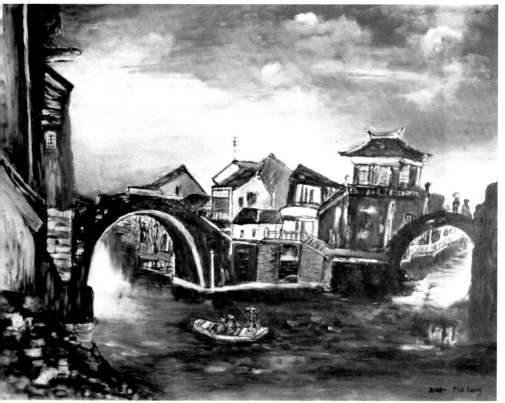

圖八七、周莊之(二)　94×64cm

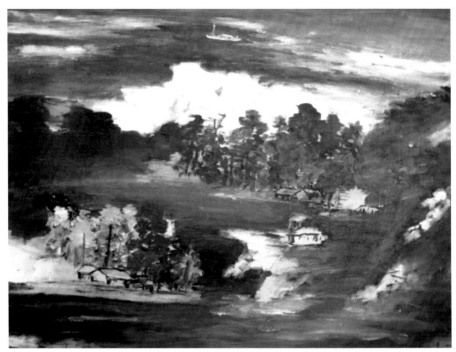

圖八八、海邊　92×64cm

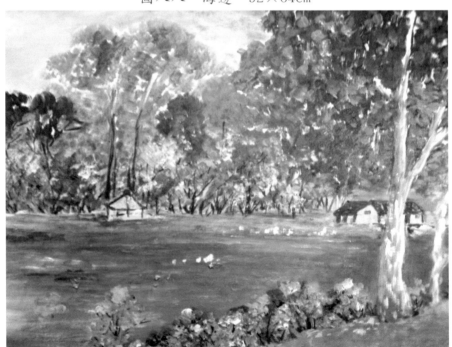

圖八九、水邊公園　60×59cm

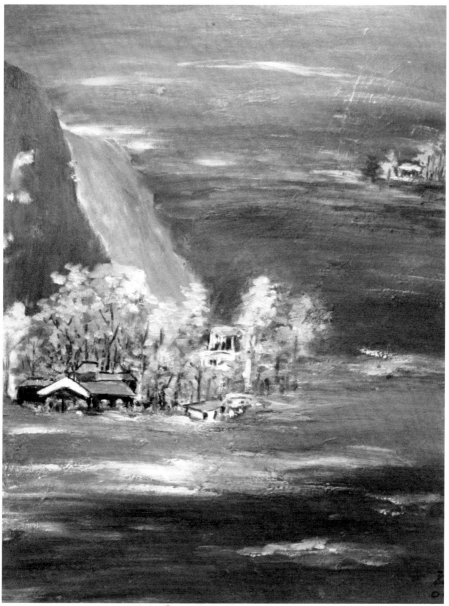

圖九〇、林之屋　58×45cm

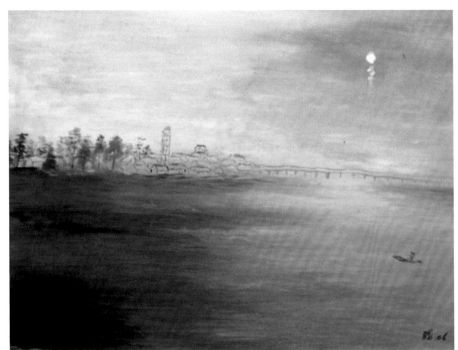

圖九一、橋之麗影　74×58cm

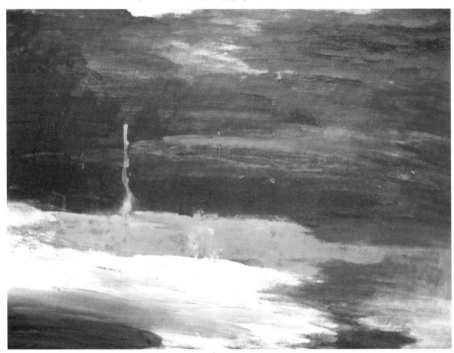

圖九二、無題　80×60cm

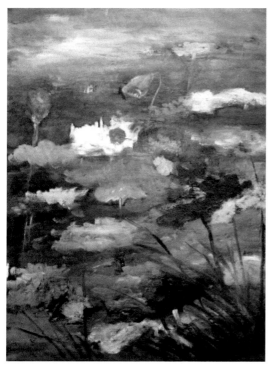

圖九三、荷　65×55cm

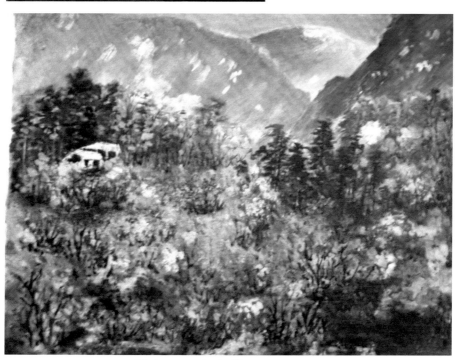

圖九四、山之花　65×55cm

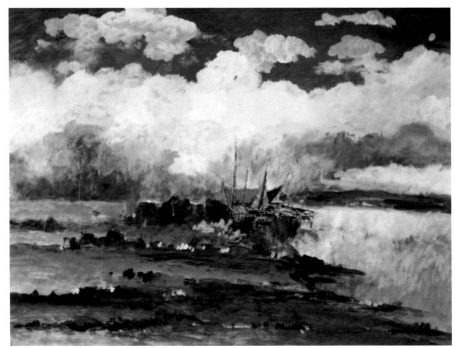

圖九五、駁船　110×80cm

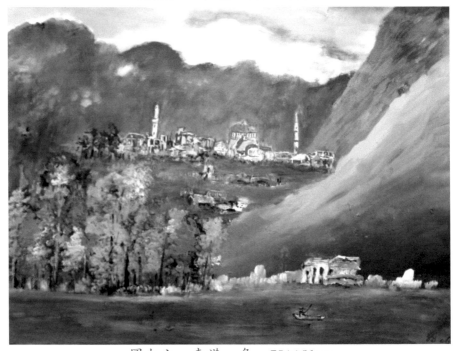

圖九六、東港一角　79×61cm

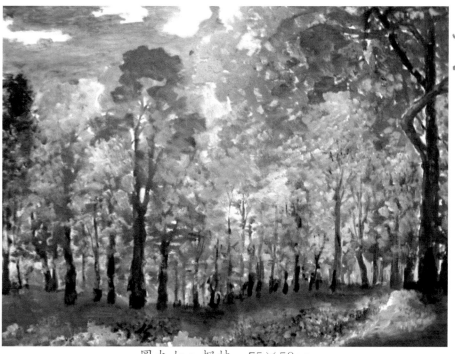

圖九七、楓林　75×58cm

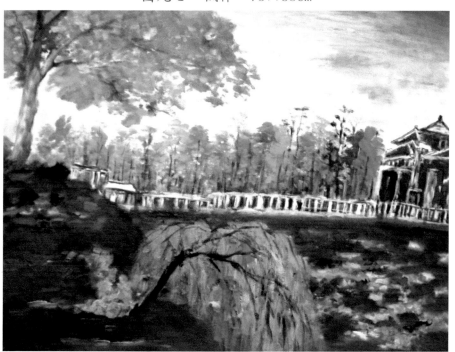

圖九八、植物園之(一)　63×53cm

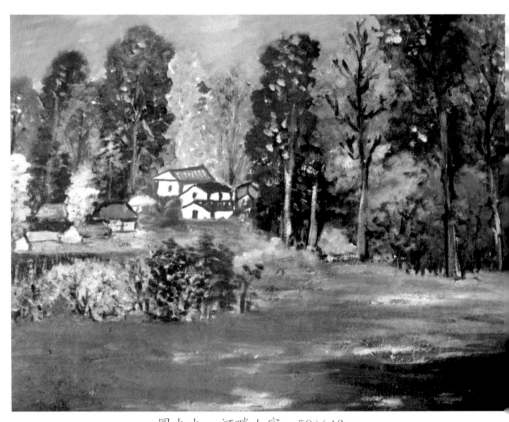

圖九九、河畔人家　59×46cm

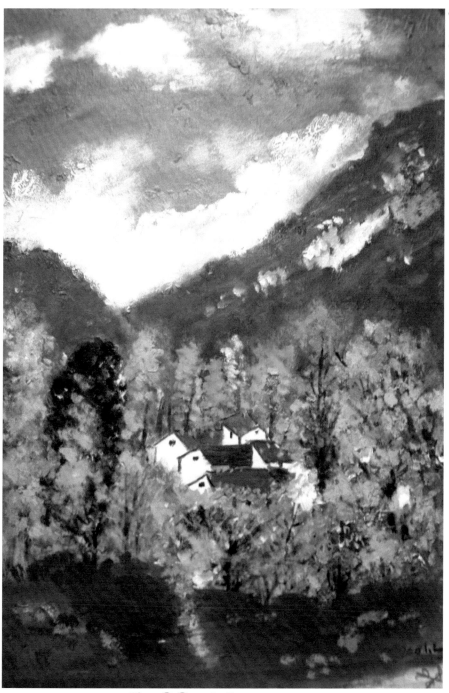

圖一〇〇、山居　60×50cm

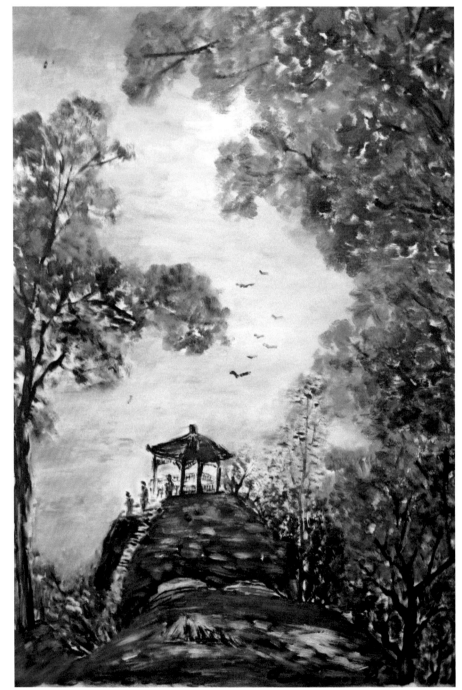

圖一〇一、日月亭　60×50cm

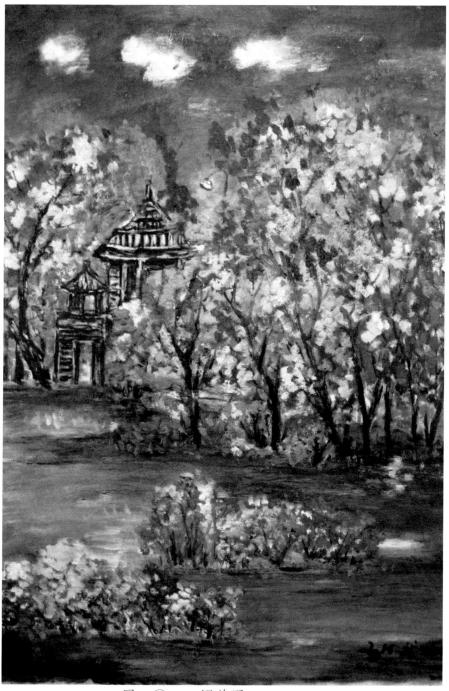

圖一〇二、櫻花園　64×54cm

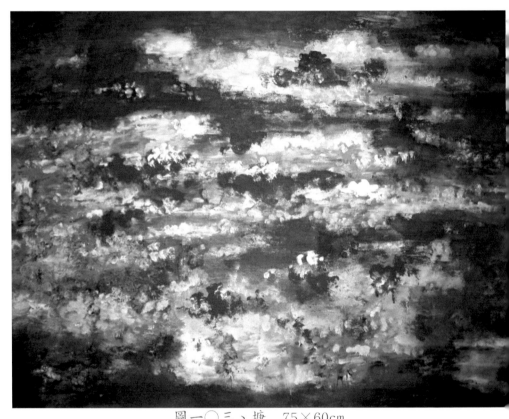

圖一〇三、塘　75×60cm

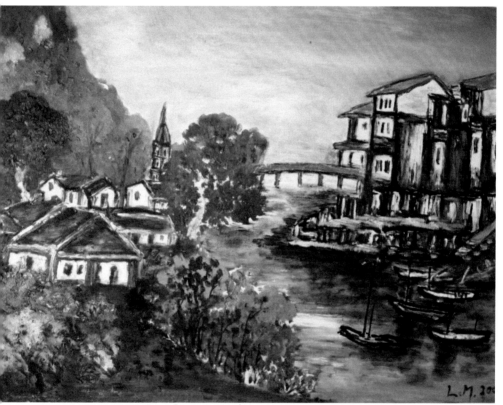

圖一〇四、海邊小鎮　68×50cm

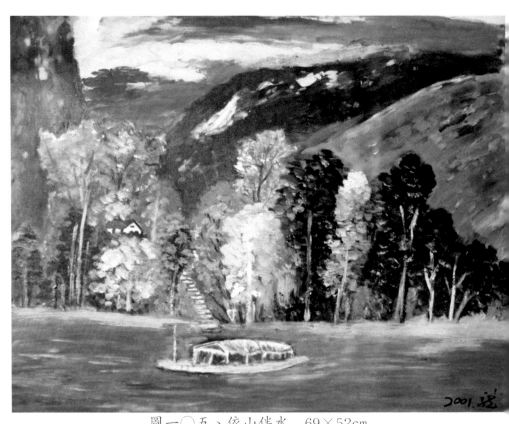

圖一〇五、依山伴水　69×52cm

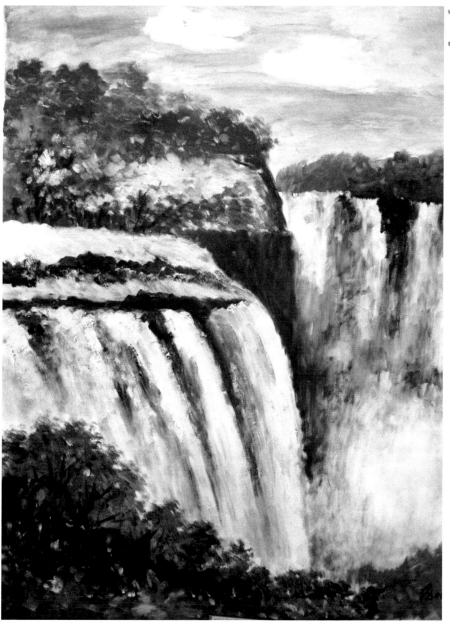

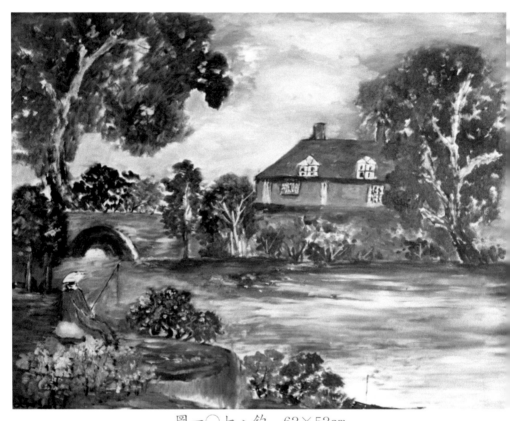

圖一〇七、釣　62×52cm

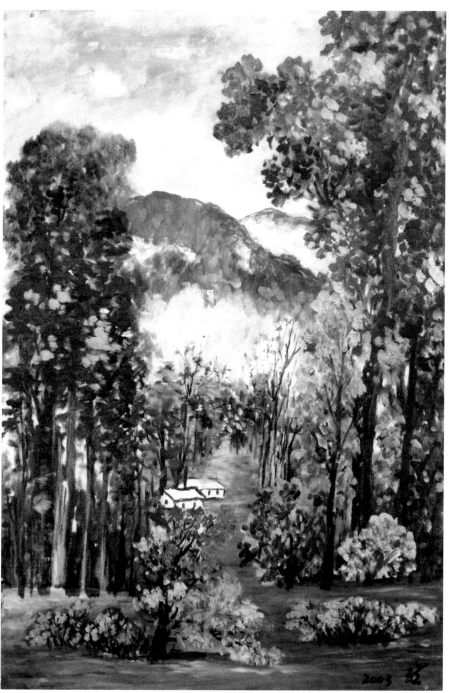

圖一〇八、青山下　53×63cm

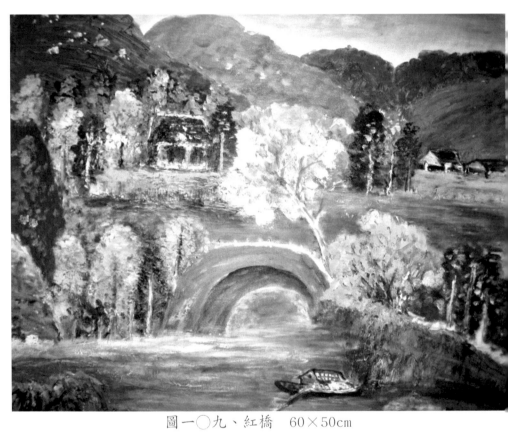

圖一〇九、紅橋　60×50cm

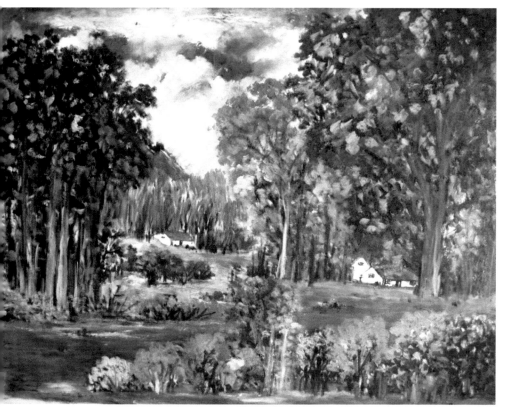

圖一一○、風景　70×60cm

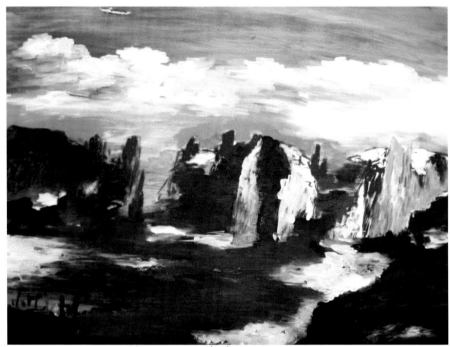

圖一一一、多姿山　65×55cm

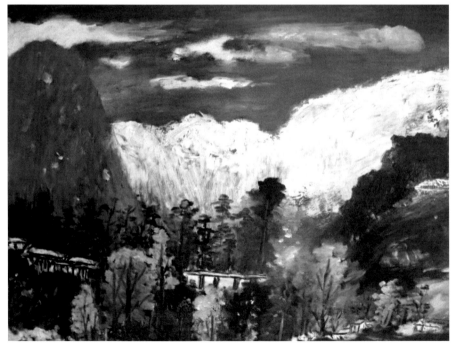

圖一一二、白嶺　65×55cm

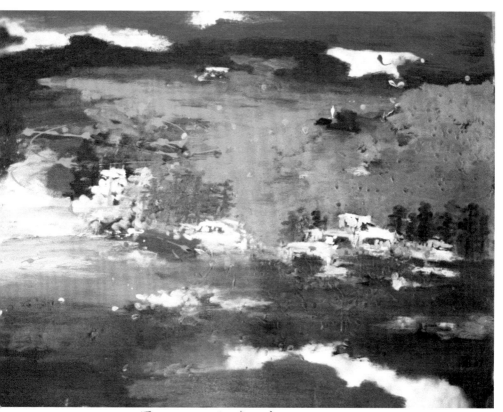

圖一一三、河邊人家　70×60cm

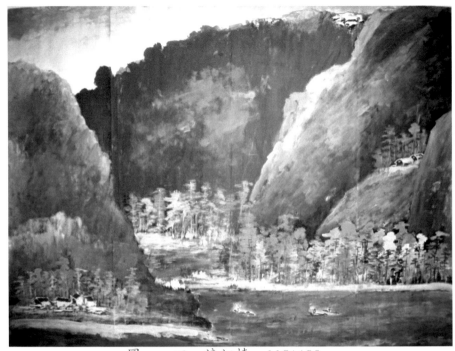

圖一一四、漓江情　112×90cm

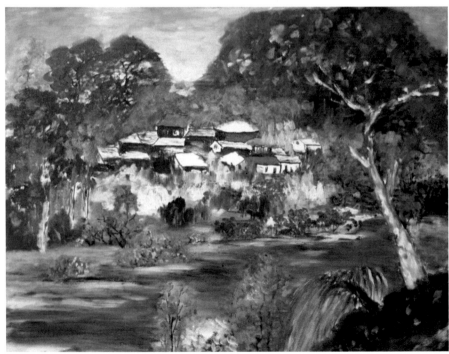

圖一一五、山村　65×54cm

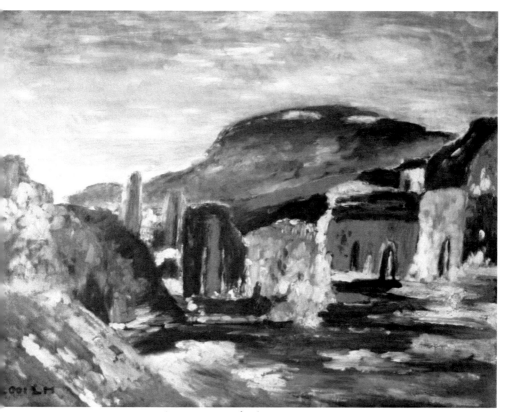

圖一一六、廢墟　64×54cm

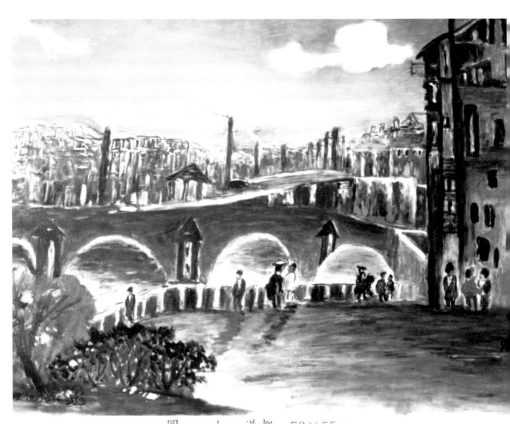

圖一一七、港都　76×55cm

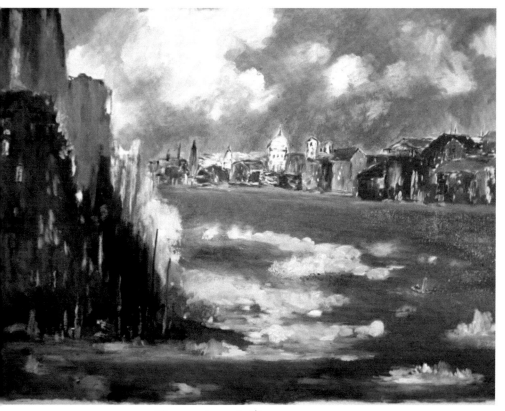

圖一一八、山城　70×50cm

圖一一九、無題　54×49cm

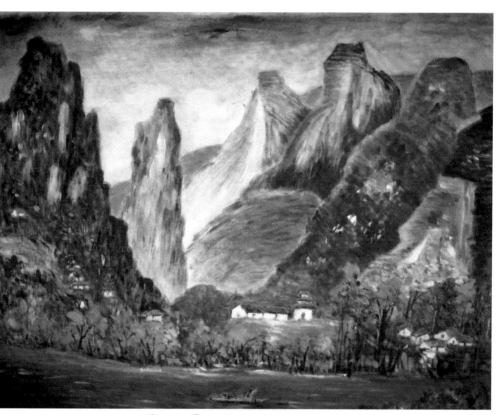

圖一二〇、山腳下　68×51cm

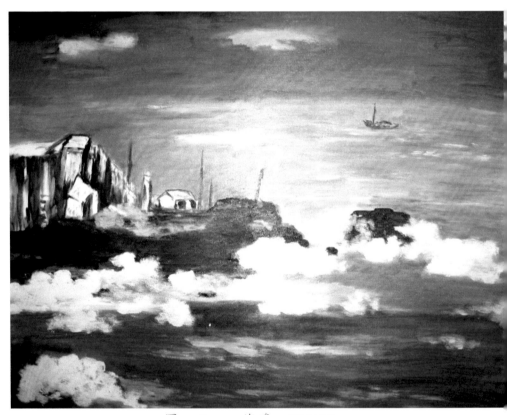

圖一二一、海邊　60×50cm

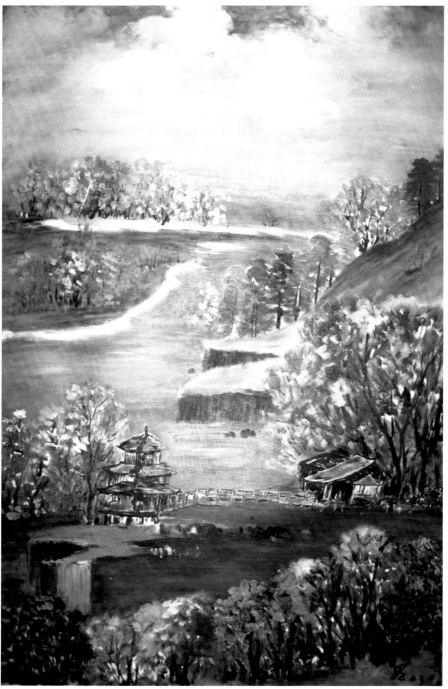

圖一二二、寺　77×60cm

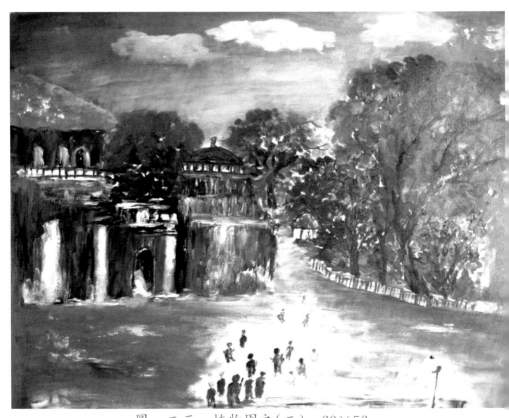

圖一二三、植物園之(二)　60×56cm

圖一二四、無題

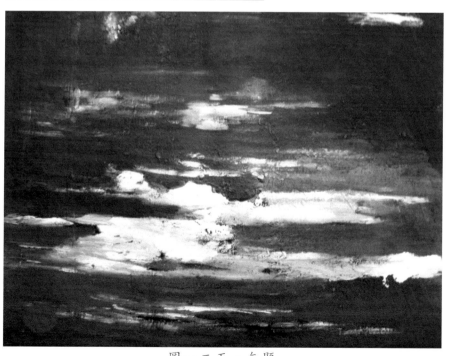

圖一二五、無題

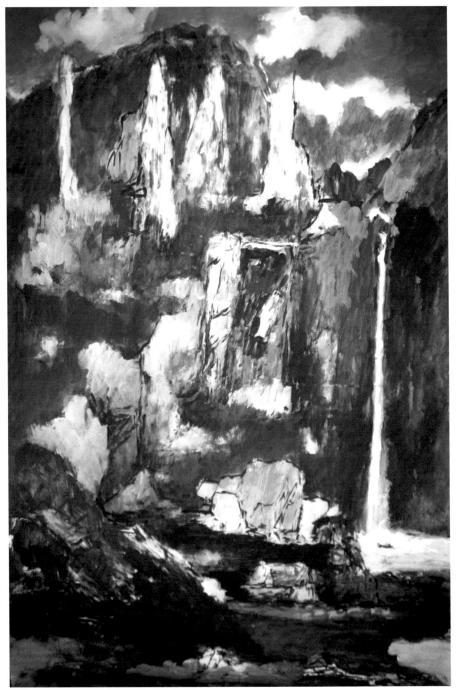

圖一二六、景

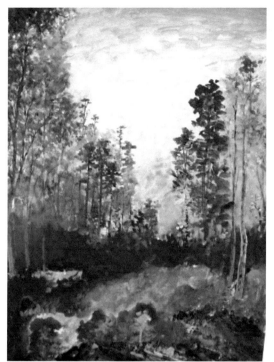

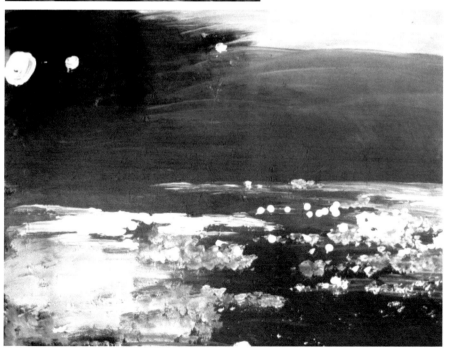

圖一二七、林　97×55cm

圖一二八、天河　65×55cm

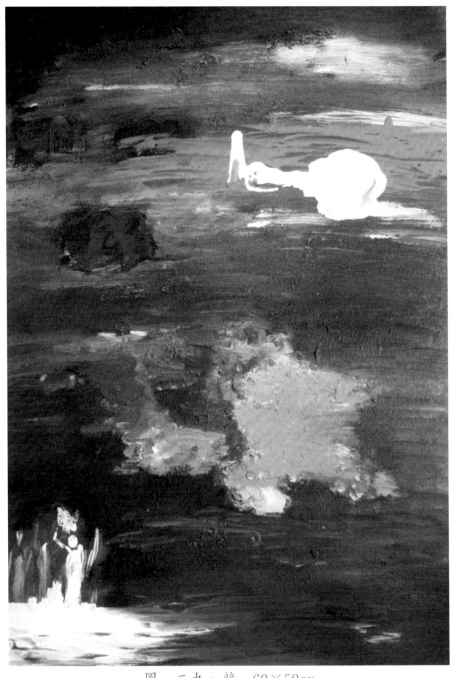

圖一二九、競　60×50cm

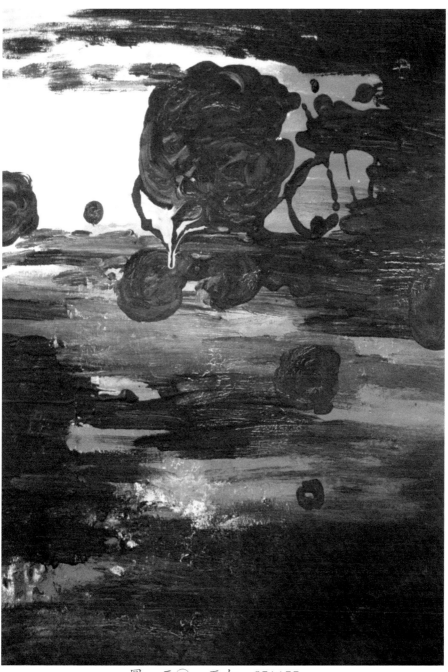

馬龍
油畫集

圖一三〇、石女　65×55cm

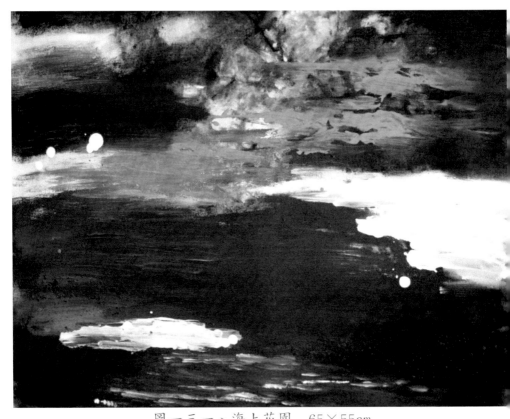

圖一三一、海上花園　65×55cm

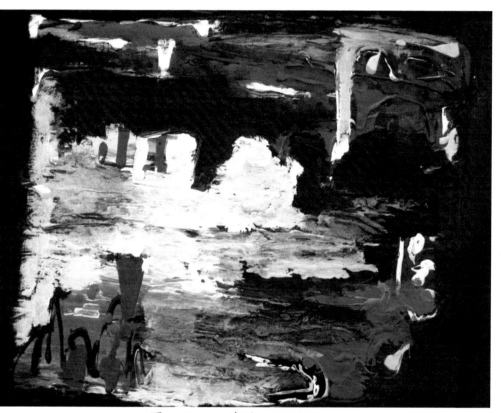

圖一三二、城跡　63×50cm

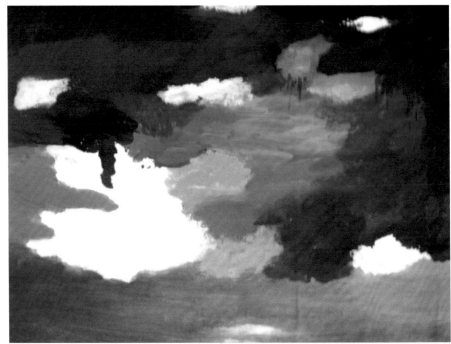

圖一三三、無題　60×50cm

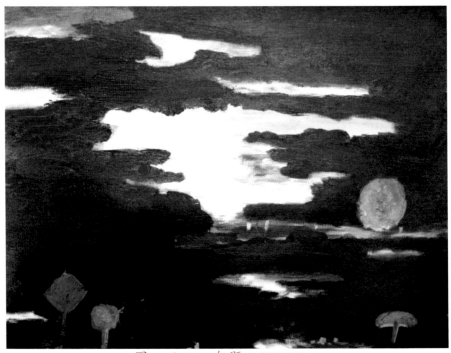

圖一三四、無題　60×50cm

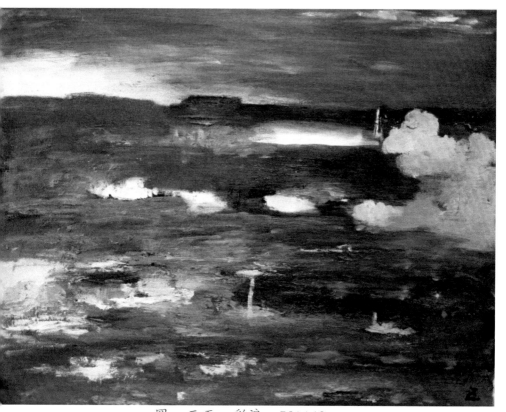

圖一三五、彩浪　50×40cm

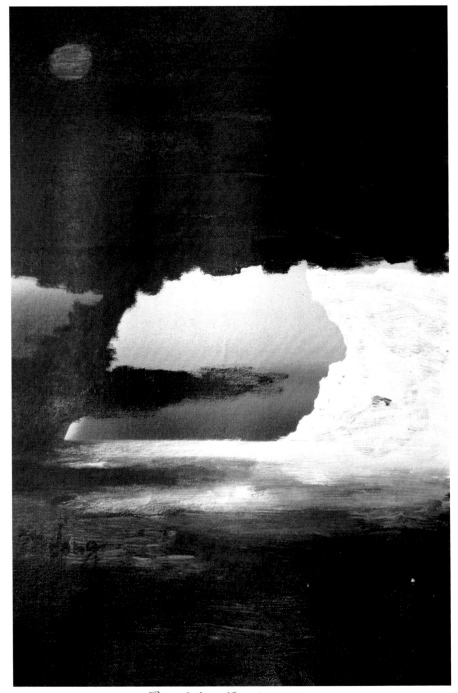

圖一三六、逐　65×55cm

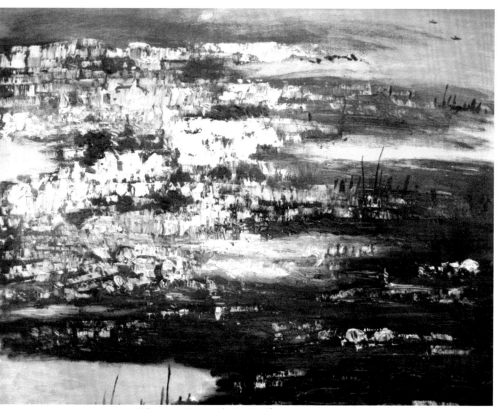

圖一三七、沙灘之花　65×55cm

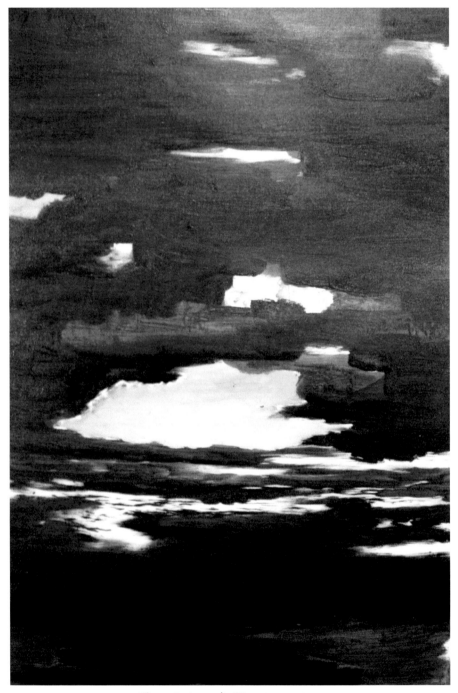

圖一三八、無題　65×50cm

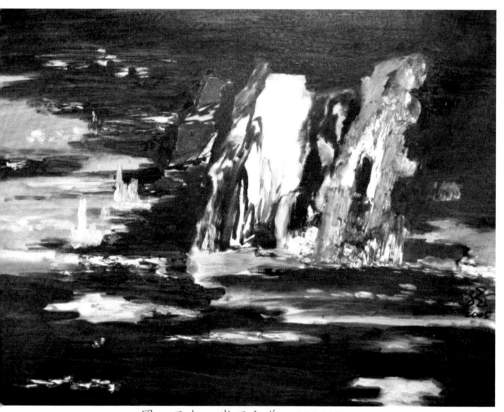

圖一三九、岩石之美　59×49cm

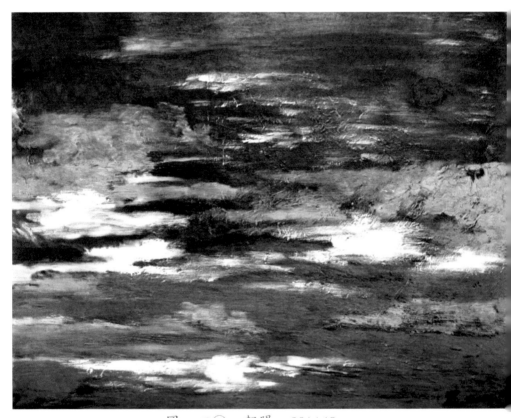

圖一四〇、朝陽　60×49cm

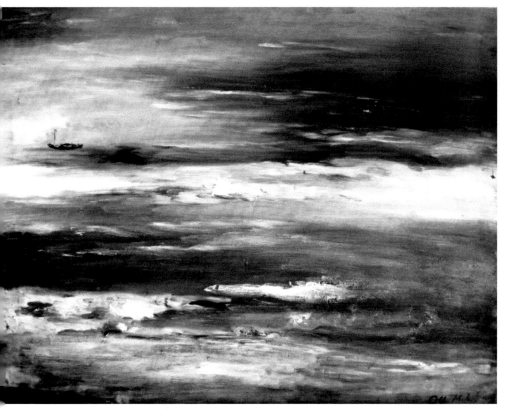

圖一四一、孤行　65×50cm

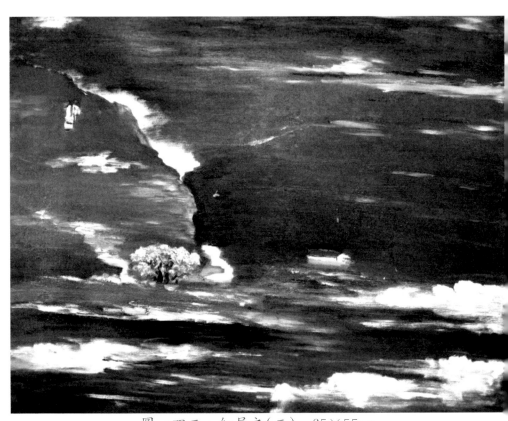

圖一四二、紅屋之(二)　65×55cm

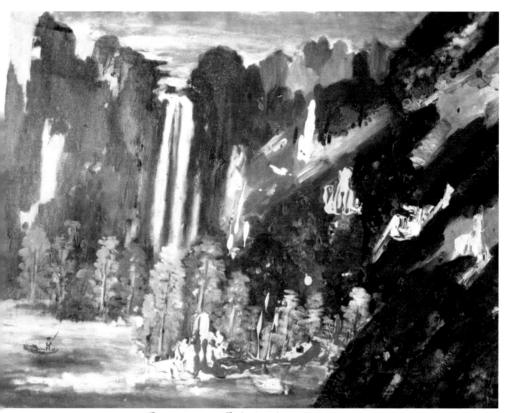

圖一四三、瀑之(二)　78×60cm

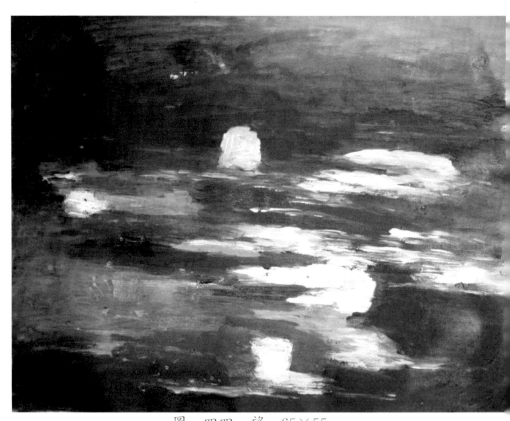

圖一四四、望　65×55cm

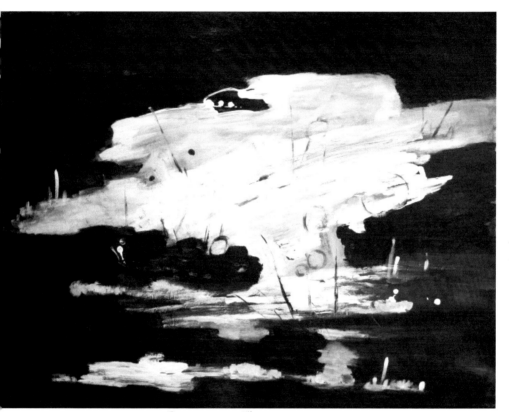

圖一四五、獵　90×74cm

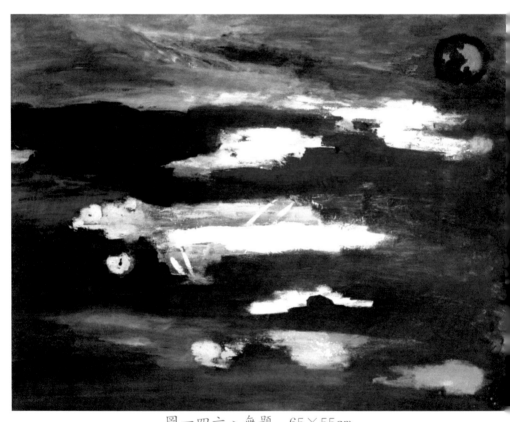

圖一四六、無題　65×55cm

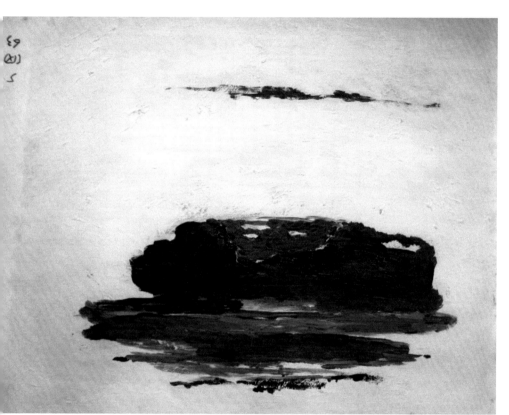

圖一四七、器　54×51cm

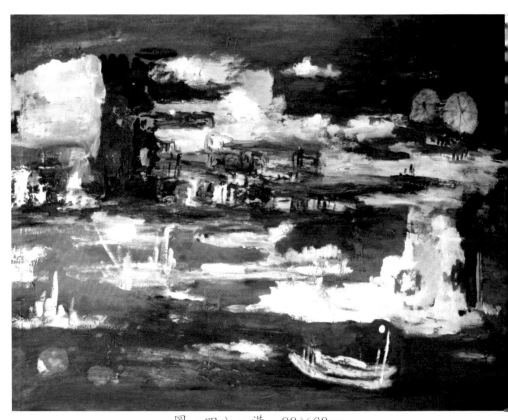

圖一四八、港　93×63cm

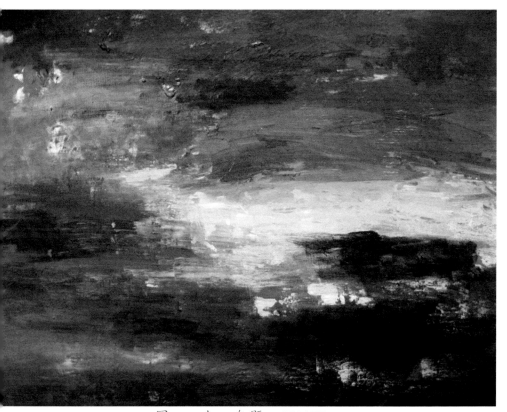

圖一四九、無題　65×55cm

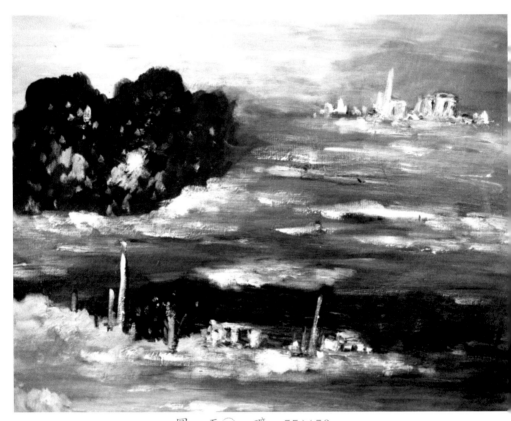

圖一五〇、礦　55×50cm

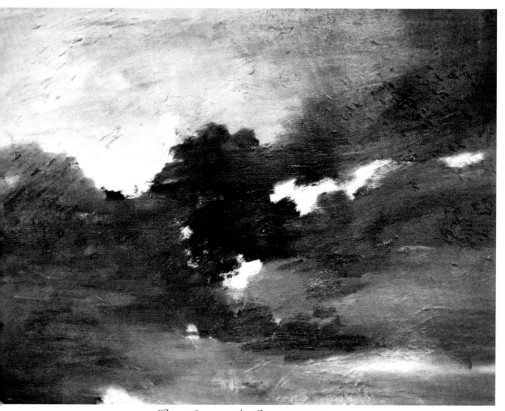

圖一五一、光明　65×55cm

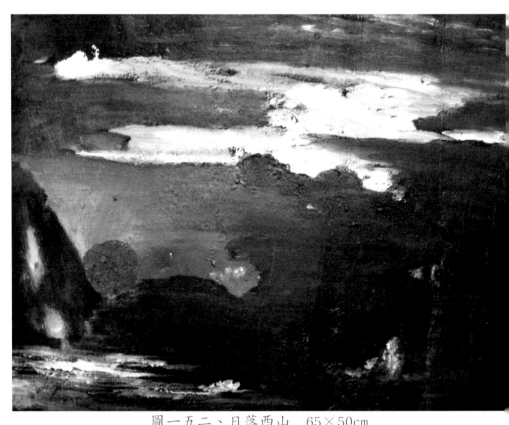

圖一五二、日落西山　65×50cm

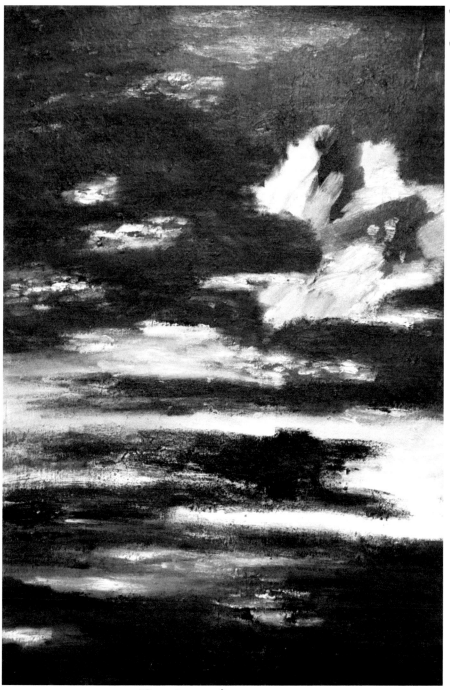

圖一五三、島　65×55cm

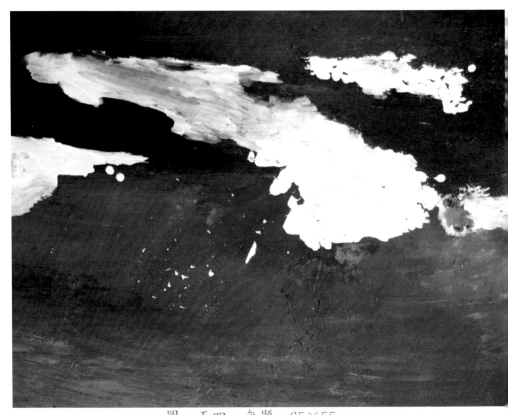

圖一五四、無題　65×55cm

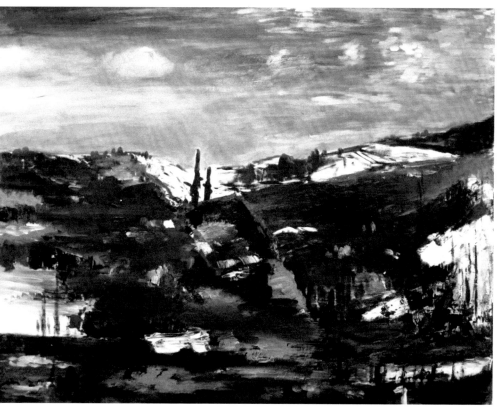

圖一五五、山之(一)　138×106cm

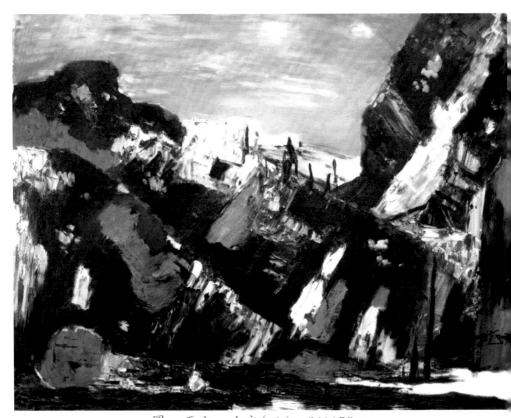

圖一五六、山之(二)　64×53cm

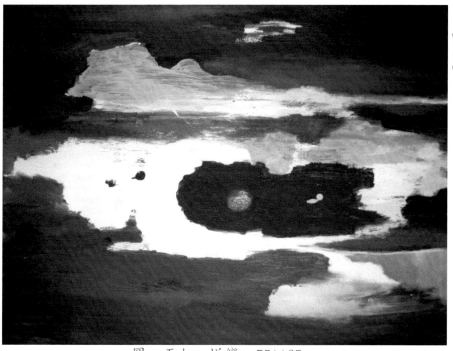

圖一五七、蛻變　75×65cm

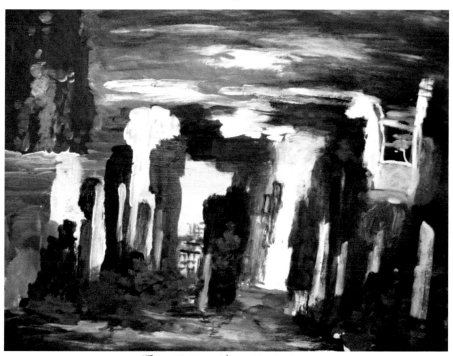

圖一五八、墟　66×52cm

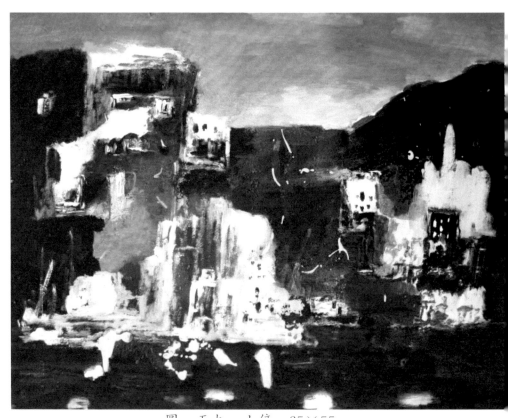

圖一五九、山傍　65×55cm

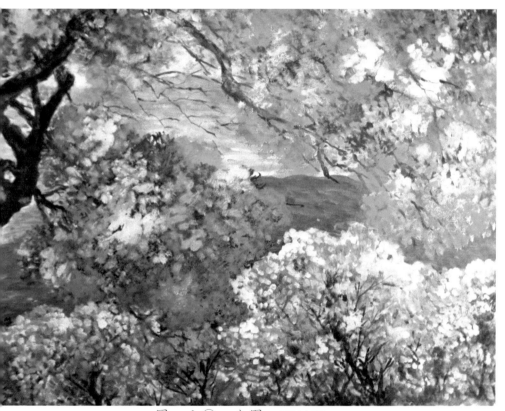

圖一六〇、公園　98×65cm

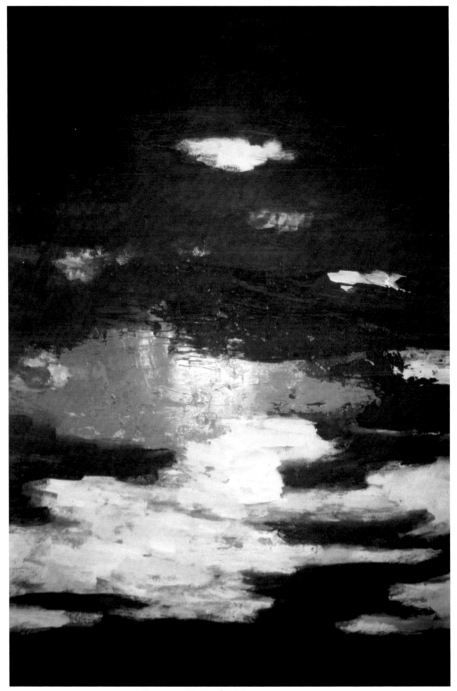

圖一六一、無題　65×55cm

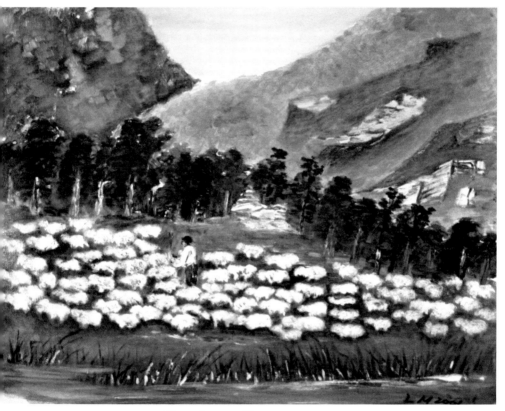

圖一六二、牧　56×45cm

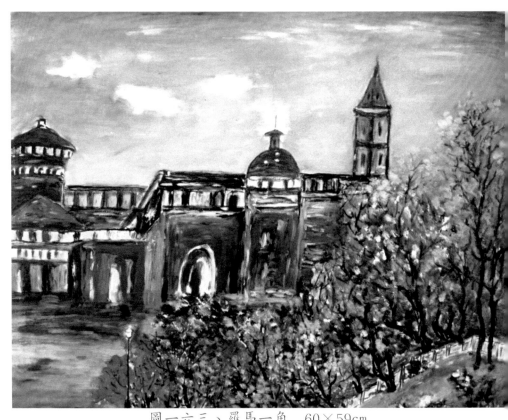

圖一六三、羅馬一角　60×59cm

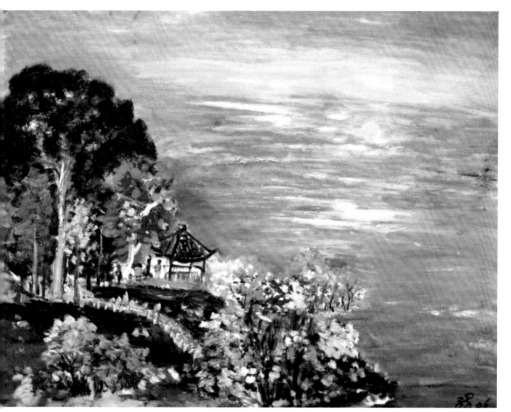

圖一六四、旭日之晨　62×50cm

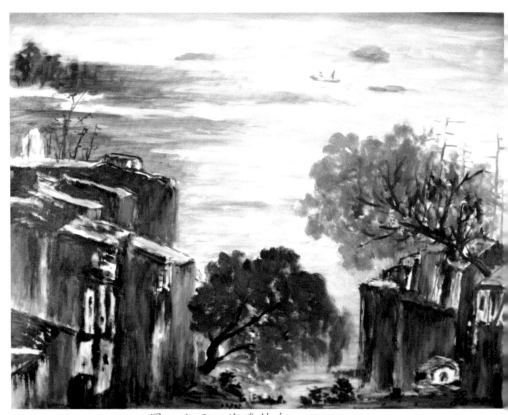

圖一六五、海邊釣舟　69×59cm

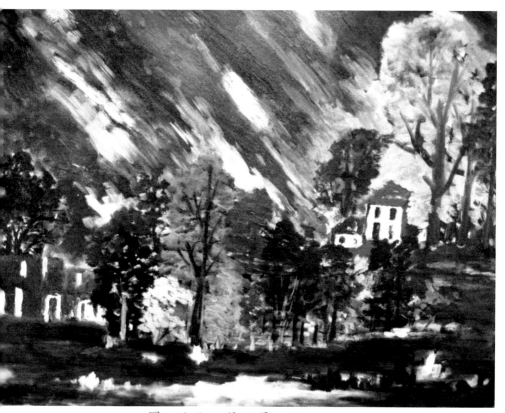

圖一六六、依山居　60×50cm

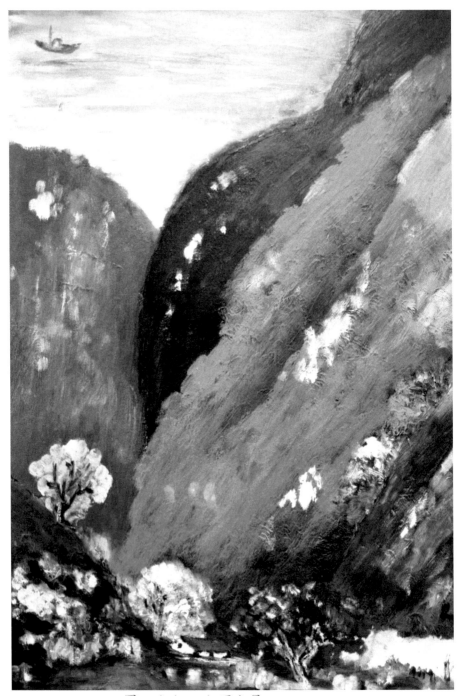

圖一六七、山下小屋　53×45cm

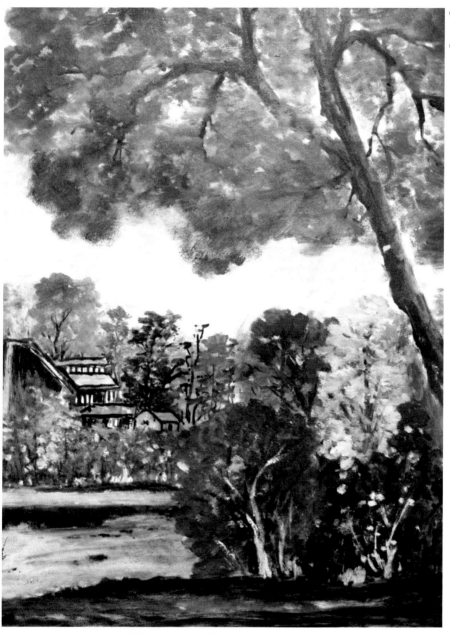

圖一六八、樹下　62×50cm

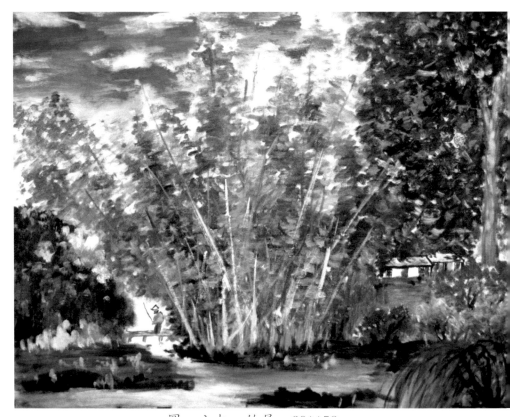

圖一六九、竹屋　60×59cm

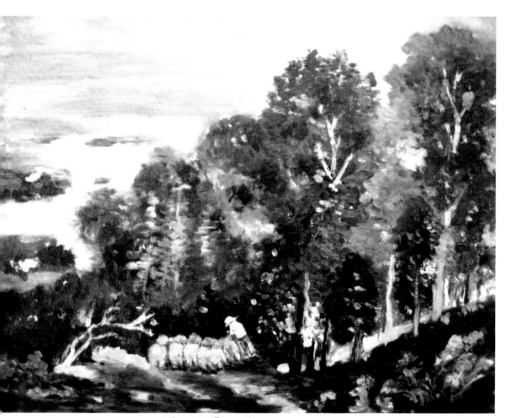

圖一七○、牧　64×54cm

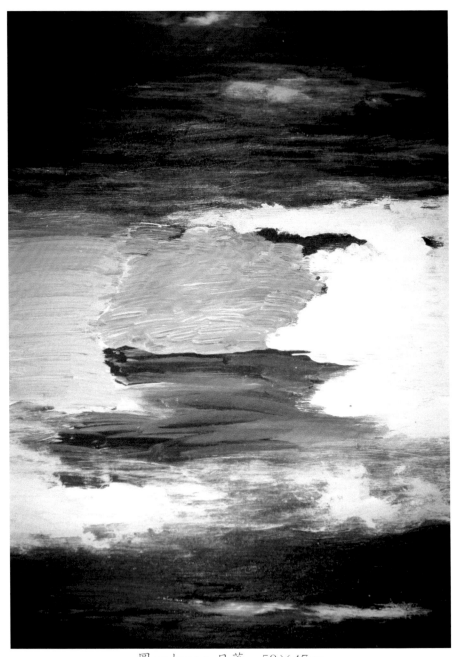

圖一七一、日落　59×47cm

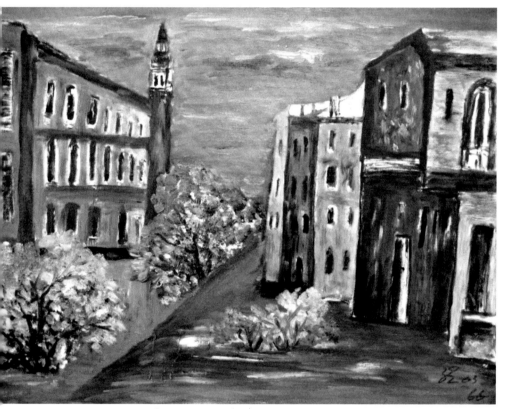

圖一七二、海邊屋　58×48cm

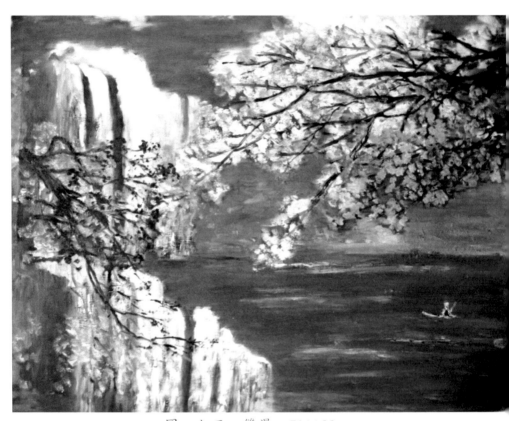

圖一七三、雙瀑　71×60cm

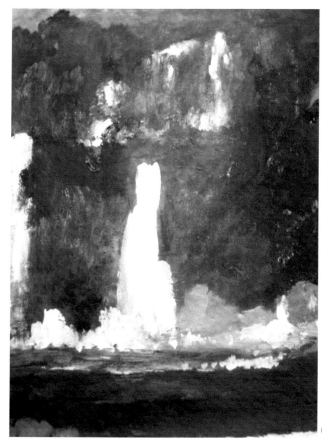

馬龍
油畫集

圖一七四、化石人像(悟)
65×55cm

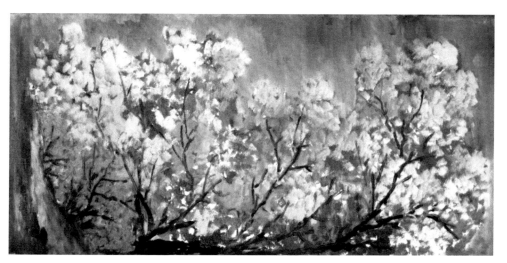

圖一七五、櫻花　35×65cm

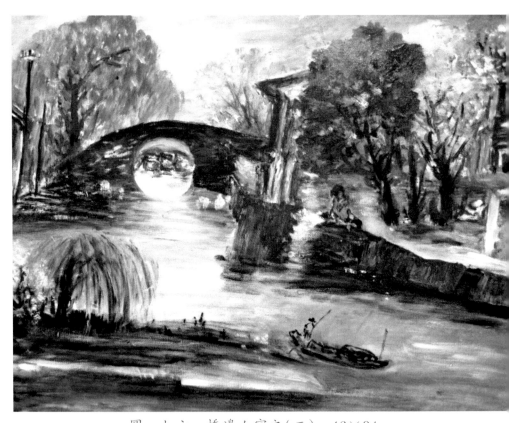

圖一七六、橋邊人家之(二)　46×34㎝

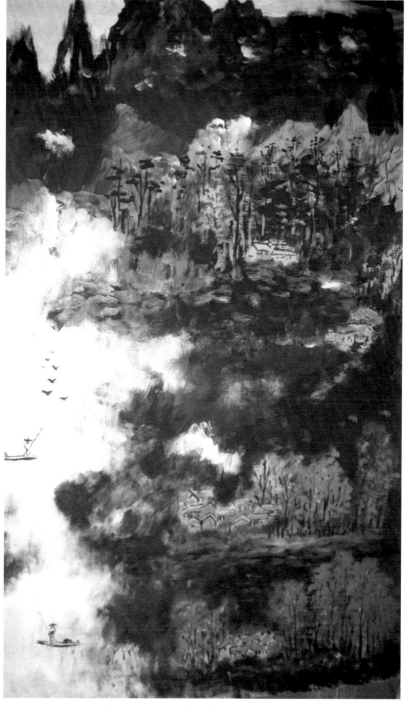

圖一七七、漓江行　55×45cm

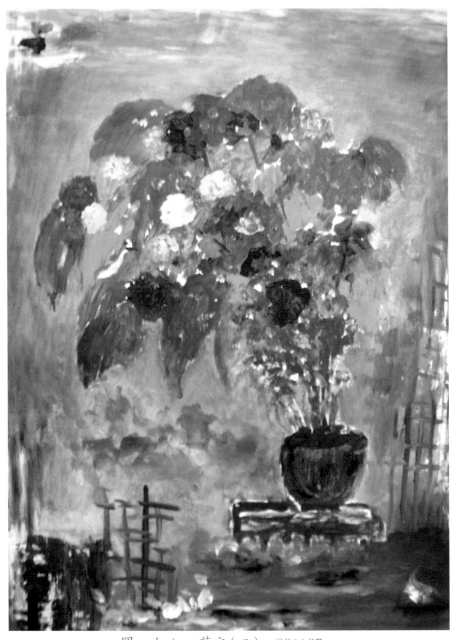

圖一七八、花之(二)　83×67cm

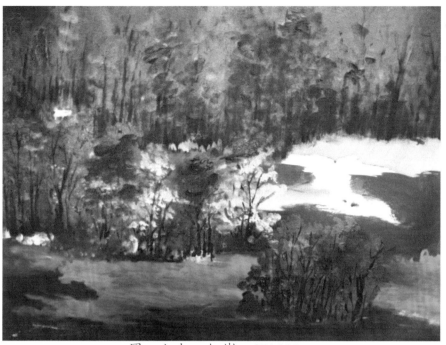

圖一七九、紅樹　65×55cm

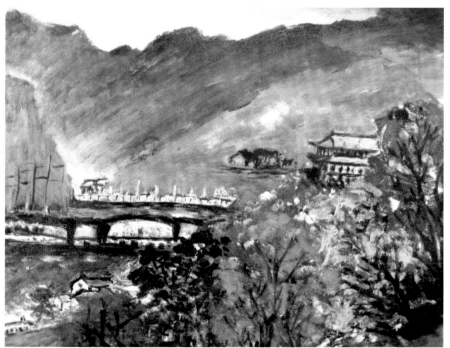

圖一八〇、圓山一角　35×46cm

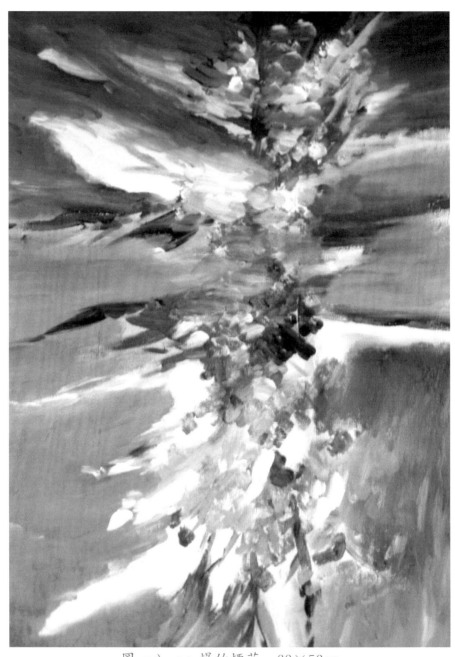

圖一八一、爆竹煙花　60×50cm

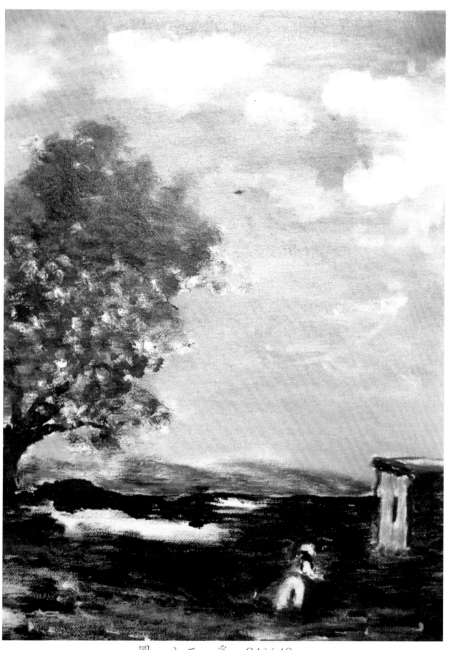

圖一八二、覓　24×48cm

馬龍
油畫集

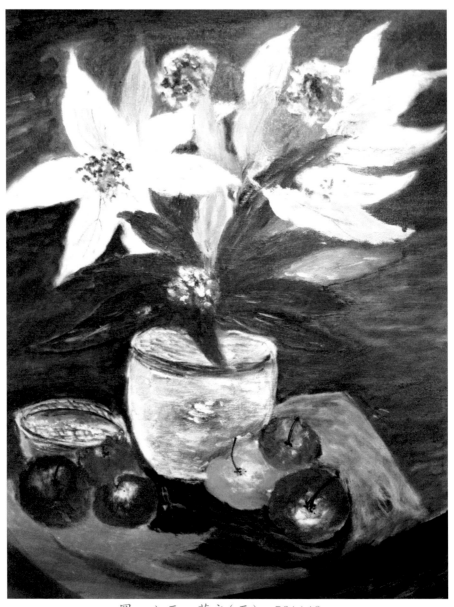

圖一八三、花之(三)　50×46cm

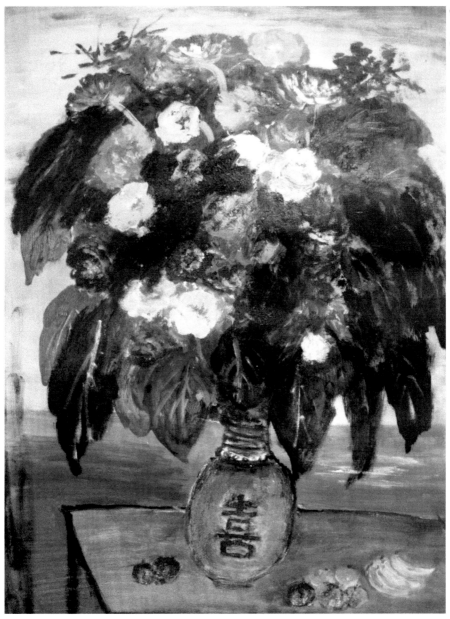

圖一八四、花之(四)　60×50cm

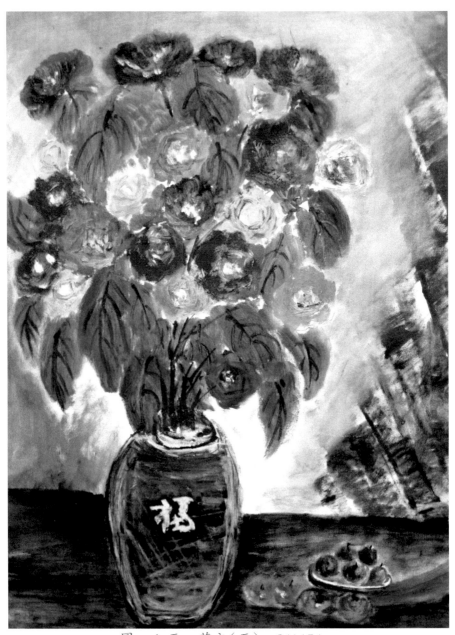

圖一八五、花之(五) 64×54cm

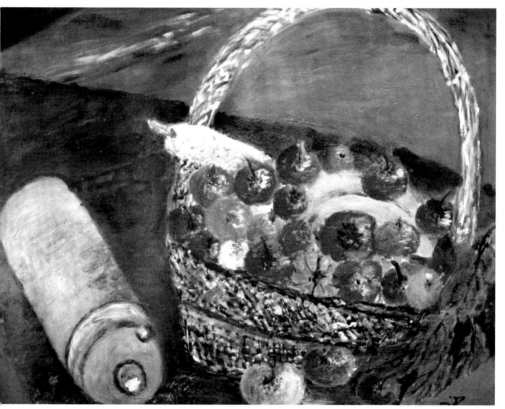

圖一八六、果籃　50×46cm

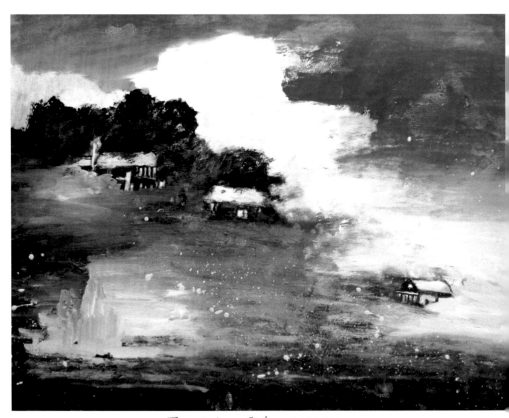

圖一八七、雲泉　94×63cm

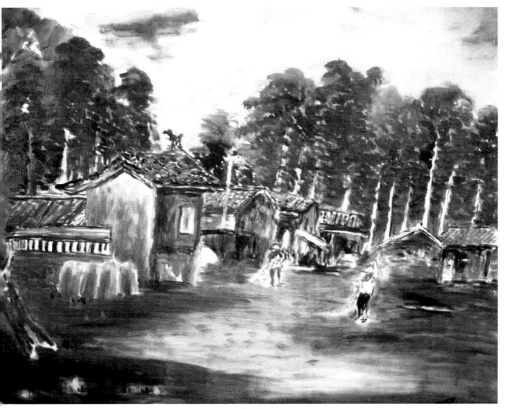

圖一八八、農村　52×44cm

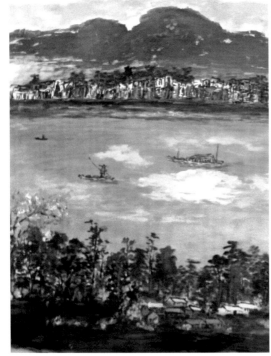

圖一八九、觀音山之(五)
56×46cm

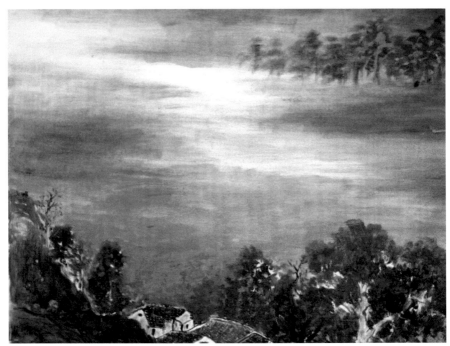

圖一九〇、晚霞之村　54×52cm

國家圖書館出版品預行編目

馬龍油畫集 / 馬龍作. -- 一版. -- 臺北市
　：秀威資訊科技，2008.11
　　面；　公分. --(美學藝術類；PH0014)
BOD版
ISBN 978-986-221-107-6（平裝）

1.油畫　2.畫冊

948.5　　　　　　　　　　　97020059

美學藝術類　PH0014

馬龍油畫集

作　　　　者/馬　龍
發　行　人/宋政坤
執　行　編　輯/詹靓秋
圖　文　排　版/李孟瑾
封　面　設　計/李孟瑾
數　位　轉　譯/徐真玉　沈裕閔
圖　書　銷　售/林怡君
法　律　顧　問/毛國樑　律師
出　版　印　製/秀威資訊科技股份有限公司
　　　　　　　台北市內湖區瑞光路583巷25號1樓
　　　　　　　電話：02-2657-9211　傳真：02-2657-9106
　　　　　　　E-mail：service@showwe.com.tw
經　　銷　　商/紅螞蟻圖書有限公司
　　　　　　　台北市內湖區舊宗路二段121巷28、32號4樓
　　　　　　　電話：02-2795-3656　傳真：02-2795-4100
　　　　　　　http://www.e-redant.com

2008 年 11 月　BOD 一版
定價：320 元

讀 者 回 函 卡

感謝您購買本書，為提升服務品質，煩請填寫以下問卷，收到您的寶貴意見後，我們會仔細收藏記錄並回贈紀念品，謝謝！

1. 您購買的書名：＿＿＿＿＿＿＿＿＿＿＿＿＿＿＿＿＿

2. 您從何得知本書的消息？

　□網路書店　□部落格　□資料庫搜尋　□書訊　□電子報　□書店

　□平面媒體　□ 朋友推薦　□網站推薦 □其他＿＿＿＿＿＿

3. 您對本書的評價：(請填代號　1.非常滿意 2.滿意 3.尚可 4.再改進)

　封面設計＿＿＿　版面編排＿＿＿　內容＿＿＿　文/譯筆＿＿＿　價格＿＿＿

4. 讀完書後您覺得：

　□很有收獲　□有收獲　□收獲不多　□沒收獲

5. 您會推薦本書給朋友嗎？

　□會　□不會，為什麼？＿＿＿＿＿＿＿＿＿＿＿＿＿＿＿＿

6. 其他寶貴的意見：＿＿＿＿＿＿＿＿＿＿＿＿＿＿＿＿＿

＿＿＿＿＿＿＿＿＿＿＿＿＿＿＿＿＿＿＿＿＿＿＿＿＿＿＿＿

＿＿＿＿＿＿＿＿＿＿＿＿＿＿＿＿＿＿＿＿＿＿＿＿＿＿＿＿

＿＿＿＿＿＿＿＿＿＿＿＿＿＿＿＿＿＿＿＿＿＿＿＿＿＿＿＿

讀者基本資料

姓名：＿＿＿＿＿＿＿＿＿＿　年齡：＿＿＿＿　性別：□女 □男

聯絡電話：＿＿＿＿＿＿＿＿　E-mail：＿＿＿＿＿＿＿＿＿＿

地址：＿＿＿＿＿＿＿＿＿＿＿＿＿＿＿＿＿＿＿＿＿＿＿＿＿

學歷：□高中(含)以下　　□高中　　□專科學校　　□大學

　　　□研究所(含)以上 □其他＿＿＿＿＿＿＿＿

職業：□製造業 □金融業 □資訊業 □軍警 □傳播業 □自由業

　　　□服務業 □公務員 □教職　□學生 □其他＿＿＿＿＿＿

--

秀威與 BOD

BOD（Books On Demand）是數位出版的大趨勢，秀威資訊率先運用 POD 數位印刷設備來生產書籍，並提供作者全程數位出版服務，致使書籍產銷零庫存，知識傳承不絕版，目前已開闢以下書系：

一、BOD 學術著作—專業論述的閱讀延伸
二、BOD 個人著作—分享生命的心路歷程
三、BOD 旅遊著作—個人深度旅遊文學創作
四、BOD 大陸學者—大陸專業學者學術出版
五、POD 獨家經銷—數位產製的代發行書籍

BOD 秀威網路書店：www.showwe.com.tw
政府出版品網路書店：www.govbooks.com.tw

永不絕版的故事・自己寫・永不休止的音符・自己唱